Conseil juridique et artistique
Legal and Artistic Counsel

Conseil juridique et artistique
Legal and Artistic Counsel

Audrey Chan

To my mother and father, who have always offered the wisest counsel.
À ma mère et mon père, qui ont toujours offert les plus sages conseils.

And to my dear friends on the other side of the Atlantic.
Et à mes chers amis de l'autre côté de l'Atlantique.

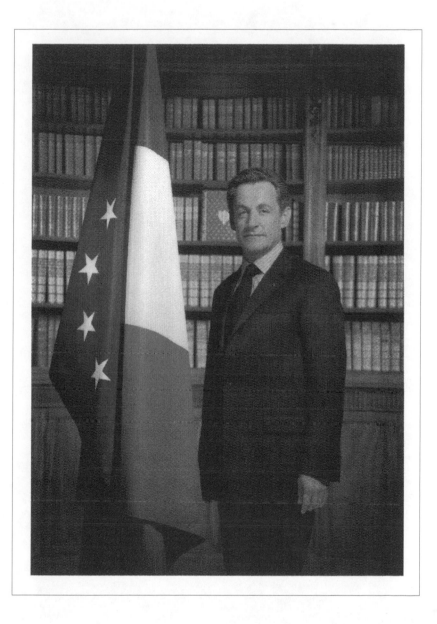

Le plus étrange, c'est ce sentiment que j'éprouve en
réalisant que cette photo est la mienne mais qu'elle
ne m'appartient pas totalement. En réalité, elle
appartient à tous les Français. -- Philippe Warrin

Nicolas Sarkozy
Président de la République française

PHOTO PHILIPPE WARRIN

IMPRIMÉ EN FRANCE PAR LES JOURNAUX OFFICIELS © LA DOCUMENTATION FRANÇAISE 2007

The strangest feeling is that I realize this photo is mine, but not mine completely. In reality, it belongs to all the French. —Philippe Warrin

NOTES TOWARD AN EXHIBITION

This book is a souvenir of a memorable sojourn in Nantes, France. I was invited to be an artist-in-residence at the École Régionale des Beaux-Arts de Nantes (now the École Supérieure des Beaux-Arts de Nantes Métropole) from January to July 2009. I served as an ambassador of American contemporary art at this French art school founded in 1904 (and alma mater of Surrealist Claude Cahun). I was to teach courses and mount an exhibition at the school's gallery space.

I arrived in Nantes with a mental suitcase packed full with heady notions of institutional critique and aesthetic strategies of appropriation, artifacts of my graduate studies at CalArts, the hotbed of conceptual art education tucked in the dry hills north of Los Angeles County.

A few weeks into the residency, I was asked to propose a title and postcard image for my upcoming exhibition. An image came to mind: the official state portrait of Nicolas Sarkozy, President of the French Republic. I had first seen the photograph in the French Consulate office in Chicago, hung just above eye level in a wood-paneled niche where it glowed from a soft spotlight. Intrigued by the hypnotic gaze of Nicolas Sarkozy, I knew that I wanted to understand this photograph that, wherever it was hung, symbolically stood for the French Republic. I suggested as a title for the exhibition, *Les droits de l'homme* (human rights).

Without my knowledge, the school forwarded my proposal to the legal affairs department of the City of Nantes, who responded with the following e-mail:

> *Hello,*
>
> *1. Regarding the invitation card using the official photo of the President of the Republic (this would be the same with an unofficial photo of the President).*

The School of Fine Arts is a municipal public service as well as the gallery. Or any public service must respect a fundamental principle, which is that of neutrality.

Neutrality is political, philosophical, religious neutrality... The exhibition in question touches on political neutrality. There is not a lot of jurisprudence in this area. It was considered contrary to the principle of neutrality to display on the façade of a city hall in a town of Martinique a flag that was the symbol of a political claim.

Applied to our case, clearly the city risks being prosecuted for failing to comply with this principle of neutrality. I assume that this picture is used ironically to disparage the attitude of the President of the Republic in relation to human rights. The irony is clear to everyone and therefore the City could be troubled. The postcard encourages one to look more closely at whether the exhibition denigrates the position of President of the Republic. So do not use this picture.

2. As for the exhibition itself, it may be subject to:

—That the city take precautions to not be associated with the argument advanced by the artist (given the free expression of an artist).

—We must also invite the artist to take the measure of what she shows (and eventually denounces) and the risks it takes (she may be eventually be prosecuted for criminal defamation...).

In fact it is not necessary that the gallery be a "political forum."

In any event, the limit is certain that the exhibition should not disturb the public order because it is for the Mayor to take precautions to ensure that public order is not disturbed. It is an opinion that goes against the grain, thus it is a delicate matter.

It will be absolutely necessary to see all the items in this exhibition before it opens to avoid having to discover problems after the fact.

Given this scenario, I felt both cowed and provoked as an artist. More than ever, I wanted to understand the legal and psychic protections that guarded the official portrait of the French Republic, to investigate the power of this

seemingly benign image. I wanted to know why the city was so ready to censor an artistic gesture that it claimed would "disturb the public order."

But more urgently, the proposal struck a nerve in local politics. The long-standing Mayor of Nantes is Jean-Marc Ayrault, who also holds the title of President of the Socialist Party group in the French National Assembly. His name appears on the invitation cards for all of the exhibitions at the art school. If his name were to appear on the reverse of an image of conservative President Sarkozy (reviled by Socialists), the situation would be potentially embarrassing to the school and city.

Furthermore, there was the issue of the image itself, its use and its ownership. According to French law, the photographer owns the rights to the photograph he or she created. In the case of the official portrait of President Sarkozy, I learned that the photographer, Philippe Warrin, had ceded his rights to the image to raise funds for a charity.

The director of the school and I devised a compromise. I would use most of my exhibition budget to purchase the official postcards of the President to be included with my exhibition invitation as a "Readymade" à la Duchamp. My desire was to let a public image slip into the private realm, through this invitation and the simple act of giving a gift. Regardless of a French person's approval or disavowal of Sarkozy as an individual or a political figure, his portrait represented the French Republic itself.

But reading the letter from the mayor's office raised larger concerns for me regarding the role of political critique in public spaces and art spaces (and in this case, a public art space) in France. I wasn't seeking to condemn or criticize Sarkozy's policies through my project. Rather, I wanted to see what would happen if I moved political opinion from the street into the charged contemplative space of the gallery.

I was recommended to seek legal advice from a French lawyer so that I would better understand the legal ramifications of this gesture. I was given the phone number of a jurist and philosopher named Bernard Edelman, who had published numerous texts on author's rights and contemporary art. After an initial phone inquiry regarding his response to issues of "neutrality" raised in the letter, he agreed to an in-person conversation at his home

in Paris that would be videotaped. In broken French, I stumbled through a series of questions regarding my situation in Nantes. What began as a legal counseling session quickly turned into a spontaneous debate on the definition of art itself and the potential pitfalls of mixing politics with art.

The exhibition in question opened peacefully without intervention by city officials. Its physical form consisted of floor-mounted posters with slogans generated by automatic writing, spray-painted banners reading *"ENSEMBLE TOUT EST POSSIBLE"* (TOGETHER EVERYTHING IS POSSIBLE, Sarkozy's campaign slogan) and *"CECI N'EST PAS UNE DENIGRATION (sic) NI UNE REVENDICATION"* (THIS IS NEITHER A DENIGRATION NOR A REVINDICATION), and the video of my legal and artistic counseling session. And while fellow artists saw humor in the postcard project, during the course of the exhibition, various Socialists came to the gallery enraged by having received the presidential portrait in their mailbox.

In hindsight, perhaps the exhibition never needed to take place; it could have retained a certain integrity in the realm of the hypothetical. But I learned an important lesson in France that, regardless of the creative liberties intrinsic in the practice of making art, a right or freedom does not exist and cannot be exercised until it is defined in the law. Law rivals conceptual art in its mutability, but whereas law carries authority, art will, by definition, resist it.

Los Angeles, California
May 2011

Bernard Edelman
philosopher and jurist

Audrey Chan
artist

"At the gallery of the School of Fine Arts, Audrey Chan presents an ensemble of stunning propositions including an interview with philosopher and jurist, Bernard Edelman, specialist in authors' rights. Audrey Chan, American artist in residence at the School of Fine Arts of Nantes, develops an artistic and political work that is a critical reflection and engagement with the very materials of the creative process. The passionate interview of Edelman sets up a pointedly absurd discussion between the jurist and the artist. The difference of generation, language, status of the two protagonists, their position and the game played between them (in front of and behind the camera) generates a strange dialogue, addressing the notions of artwork, politics, and censorship. The jurist-philosopher's certainty of speech and his domineering and constructed politeness stumbles against the hesitant, mischievous, and stubborn voice of the artist, casually demonstrating that art does not bend to any system, no form is forbidden nor locked within any boundary, and does not answer to any definitive definition."

—Christophe Cesbron, critic

Jean-Marc Ayrault
Mayor of Nantes, France

INTERVIEW WITH PHILOSOPHER & JURIST, BERNARD EDELMAN

April 15, 2009, Paris, France

Audrey Chan: Is it forbidden to use a public image?

Bernard Edelman: Absolutely not. If you use a public image for what it is, without denigrating it, without re-interpreting it for advertising, et cetera... then why not? Of course. So long as you don't misappropriate it, that's all.

AC: Regarding the invitation card, I don't intend to break copyright laws since I know that it is an image printed by *La Documentation Française*.[1] I'm using the budget for my exhibition to purchase the actual postcard to include with the invitation card. Is this forbidden?

BE: No.

AC: Many people at the school told me that it's too ironic to use it because the mayor's name appears on the invitation card and the mayor is Jean-Marc Ayrault and he is—

BE: Socialist.[2]

AC: But I think that...

BE: If the President of the Republic were to come to Nantes he would be received, Socialist or not. Normally, the President of the Republic represents *the* Republic. Have you read this book that I recommended to you?

AC: Oh, no... I would like for you to explain to me some of the history of the relationship between the State and Culture in France, and how the two are related. Is it different at this moment in contemporary history?

BE: It's different on the surface but the substance remains the same. Like I was telling you, culture is part of the French identity. The culture of the State is also part of the French identity. It really began with Louis XIII and [Cardinal] Richelieu at the beginning of the 17th century. It flourished under Louis XIV in the 17th century. Gradually, you have the force of the Enlightenment intellectuals of the 18th century. Culture in France has always been a part of the national identity. It has also been a device of political power. Political power has always used culture, as much today as during the 17th, 18th, and 19th centuries. Under DeGaulle, the Minister of Culture was André Malraux.[3] Today, it is increasingly said that the State and Culture walk hand in hand in France. Culture is political and politics are cultural. That's how it is. You have only to look at the difference between France and Great Britain with regard to the BBC. In Great Britain, the BBC is completely autonomous. In France, we have the new CSA reform[4] in which Sarkozy wants to meddle with television. That's how it is. It's a part of our identity and a peculiarity of French democracy. Culture plays a role in politics in totalitarian regimes. Everyone knows that already. From Mao's Cultural Revolution—*Cultural Revolution*, I didn't invent the name—to Stalin or Hitler or Mussolini. Finally, all totalitarian regimes have used culture as power. But France is different because culture is used as power within a democracy. So that gives it a different character than when it's used as power within a totalitarian regime.

AC: What are your thoughts about the concept of "neutrality"? Because the letter[5] said that the school and its gallery are municipal services. Therefore, the principle of neutrality must be obeyed.

BE: A policy of neutrality doesn't mean anything. In the first place, it isn't a policy of neutrality, it is political neutrality.

AC: ...and philosophical and religious neutrality.

BE: This isn't a neutral policy, it is political neutrality. To me, that doesn't mean much of anything because that would be as if to say that politics does not exist. If one is neutral, it means that politics does not exist and one cannot speak. That doesn't make any sense. In a certain light, everything is political. To speak of political neutrality is to not talk about politics. It means that one can't talk about everyday life. That's what that means. Political neutrality...so you can't talk about strikes or labor conditions. Philosophical neutrality...so you can't speak about intellectual positions of "pro" and "con." You can't speak about them. What was it again? Political, philosophical neutrality, and I forgot the third word...

AC: Religious.

BE: Religious! So what is there left to talk about? If you can't speak about religious debates—that's secularism—nor philosophical debates nor political debates, then what are you going to talk about? Beauty? The sublime? Eternal art? Art that doesn't interfere with life? It has no meaning. This is a way of taking the function of art and pushing it back 200 years. The function of art is to speak about our times. We live in the political. We live in the philosophical. It doesn't make any sense to me! Neutrality rids art of any social function. It is simply a sign of fear. Fear. Fear of what exactly, I don't know.

AC: Fear...of me?

BE: Of you? *(laughing)* The fear that your exhibition could be politically dangerous, that it could trigger a lawsuit against you and the mayor, that the mayor could be accused of this or that. I find it absurd to say that *a priori*—without having seen it—that you should be philosophically neutral, religiously neutral, et cetera. For someone to look at your exhibition and say, "No, you're making a mockery. It's an embarrassment." Maybe, I don't know. But *a priori* without having ever seen it, I find it absurd. Non-engaged art has no meaning. You agree. It has no meaning. We have to look first and then judge. But this kind of *a priori* judgment really shocks me. It advocates for non-engaged art. What can you speak about in non-engaged art? The buildings of Nantes? When we speak about the world today, we

23

are obviously speaking about the whole political situation, the intellectual, and cultural situation. That's the world we live in. So, I find it absurd. That is my position as a jurist and as an intellectual. I find it absurd. It really shocks me.

AC: I did some research on the image.

BE: Yes, I saw it.

AC: Can you tell me more about how the public can use public images such as the official portrait?

BE: One can use these images so long as they're not misappropriated. For example, this means that one cannot misappropriate them for commercial reasons. If you take an image of the President of the Republic and you put it on a t-shirt, you're commercializing it. If you take an image of the President of the Republic and underneath you write humorous phrases or a dirty remark about the President, that is obviously defamation. And you could be persecuted. If you use the image in a way that is neither demeaning nor commercial…it's an image that belongs to all the French. It is the President of the French Republic. It all depends on whether or not you want to misappropriate the image. We can't really know. There was a case in which President Pompidou was shown on a boat in his swim trunks. He was on a boat. The company that manufactured the boat published a photograph of President Pompidou with the caption: "The President uses such-and-such boats." That's obviously advertising. You cannot use the image of the President of the Republic to sell boats. There is also the famous image of the Giscard d'Estaing card game. Someone used an image of Giscard d'Estaing to make a humorous card game. Again, it's a misappropriation. But if you use the image of the President without denigrating or commercializing it, there's nothing wrong.

AC: What is the definition of "denigration" in the law?

BE: To debase or degrade the image. To defame. To degrade the image. Denigration is to take an image as the basis of a critique that demeans a person. There was a fairly well known case in which someone invented a

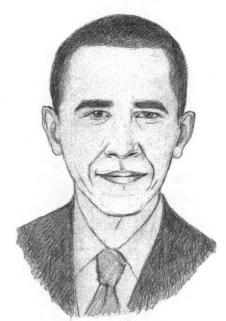

Jean-Marie Le Pen Barack Obama

video game. In this video game, Le Pen appeared. Do you know who Le Pen is? He is from the French far-right, the National Front. Le Pen appeared in the game as a murderer in a video game called "Killer." That's denigration. Or there was also a case in which we saw a photo of the coffin of President Pompidou in which the pallbearers carrying the coffin were wearing Nazi SS armbands. So, the figure of the President is denigrated. So you see, that's what denigration is. To degrade, to debase, to demean, et cetera. That is the definition of "denigration." Do you see what I'm saying? For example, if you made a photo of Obama that showed him in a manner that was racist or anti-black, you would be denigrating it. Well, it's very subtle because at the same time you have what is called "the right to caricature." One always needs to maintain a kind of balance. I have the right to caricature, that is, to laugh. But that laughter should not debase the image. You can laugh at someone without denigrating him. Just look at the caricatures of Bush. There are hundreds of caricatures of Bush but it's caricature and not a personal attack. They are subtle categories. Yes, it's subtle.

AC: I think comedy and satire are very specific to culture. So a person from another culture would not be able to understand the subtleties.

BE: Not all the same things make people laugh, that's for sure. What makes a French person laugh, an American wouldn't find funny. Or what would make an English person laugh, a French person would not find funny. Of course, I agree. But in the case of caricature or satire, it's always understood according to national cultural values. That's normal. What would make a Chinese person laugh wouldn't make a French person laugh. He wouldn't understand it because there is a cultural context, a historical context. If you have a Chinese cartoon about Confucius, frankly, a French person wouldn't understand it. That's for sure! If you have a French cartoon about Louis XIV, for a Chinese person…what would it mean? As you said, this is to be expected. A whole national culture is reflected in a caricature.

AC: For politicians, what is the difference between a personal attack and a political attack?

BE: Yes, that is also rather subtle. You could say that a personal attack is an

Confucius and Louis XIV

Philippe Warrin, photographer

attack aimed at a man as an individual. A political attack is an attack against a political function or act. So it is not the man you have attacked but rather the political decisions that are made by the President, Ministers, Deputies, Senators, Mayors, or whomever. You're attacking the institutional position and not the individual person. That's the classic difference between the public person and the private person. That's the great distinction in French law, the public man vs. the private man. Except for people like Sarkozy, it is he himself who mixes the two. He mixes his public person and his private person. For example, he has made his marriage a public matter, whereas marriage is a private matter. So he's caught in a space of contradiction since you have a public man who lives his private life in public. So to speak of his public life is also to speak about his private life. He's the one who's doing it. That's the evolution of contemporary politics. More and more, that's the way it is. Increasingly, politics is becoming privatized while private life is becoming politicized.

AC: And one can see this miscegenation...

BE: Miscegenation, yes.

AC: ...of representation...

BE: Mixing.

AC: ...mixing of private and public representations in the official portrait because the photographer [Philippe Warrin][6] typically photographs celebrities for tabloid magazines. This is the photographer Sarkozy invited to make the official image.

BE: For the most classic example about Sarkozy—though Sarkozy is rather unusual—he made his divorce and marriage public affairs. He cannot close off his private life because it is itself a public affair. At least, Mitterrand, who had an illegitimate daughter, he never spoke about her during his entire presidency. Mazarine, she was a girl who... Well, those concerned knew about her, but not the general public. It was not a public matter. Today in politics, the person is mixed with the function and the function with the person. It is a valid distinction but at the same time it becomes increas-

ingly difficult to distinguish.

AC: I have thought about the question of how artists can participate in the present political situation. I saw that during the years of George [W.] Bush in the early 2000s, many artists did not want to speak about politics as a subject of art. I think that during the last few years, many artists understood that it's important to say something about the situation with art.

BE: Art…I don't really know what to say about that. It depends on the way an artist conceives of his art, how he wants it to function. If you want your art to have a critical function or an informative function, it is for each artist to decide for himself. The only thing that seems important to me is that if an artist wants to critique a policy, such as the policies of Bush or Sarkozy, he would have to do so as an artist, not as a politician or a journalist. One should not confuse functions. If you do a report on Sarkozy, are you doing it as an artist, journalist, or paparazzi? I don't know! For me, that's the real problem or a real problem for an official artist. Art is destined to take the blame. It still comes back to totalitarianism. But you're telling me, "As an artist, I want to be able to talk about Sarkozy." And I would say, yes, very well. But what does it mean to say "as an artist"? This is the question I would immediately pose. To say "as an artist," what do you offer that's different when you say "as an artist"? What do you have to offer that is different compared to a journalist?

AC: For me, in my artistic practice, it is important to confound these functions.

BE: I'm not the one who knows. You are the artist, not me. Personally, I can find some differences. I can speak about Sarkozy as a jurist. I can speak about Sarkozy as a philosopher. I can speak about Sarkozy as a novelist. But in each case it's different. Whenever I change my position, I change my function. Otherwise, everything is mixed up. We don't know where we are. Everything is mixed, like the private person and public person. So when you tell me, "As an artist, I want to talk about Sarkozy," the first question that comes to my lips is, what does it mean for you to say "as an artist"? I don't know.

AC: For me, I think this project is not really about Sarkozy and his ideas. Now, I think it's more a question of… I'm using his image to better understand the context of the city of Nantes.

BE: The context of what?

AC: The city of Nantes.

BE: The city of Nantes?

AC: Yes, and the exhibition space.

BE: I understand, but what has the artist come to do there? Why couldn't a journalist pose the same question? Where is the artist? Where is the specificity of the artist? That's what I don't understand. Why do you say "as an artist"?

AC: But what do you…

BE: I don't know! I don't know. But I suppose that you, in your head, when you say "as an artist" you have something particular in mind. You didn't say "as a journalist," "as a historian," nor "as a politician." You said "as an artist." When you say "as an artist," what exactly do you have in mind? I don't know.

AC: To me, art is a process of research that seems to have similarities with the process of a journalist.

BE: Yes, but you're speaking to me of similarities. Tell me about the differences.

AC: The difference is that the function of a journalist is more to express or to find the truth to communicate to the public.

BE: No, because a journalist may simply be content to report. Look at what I see, and then think what you want. I inform you, that's all. No, it's much more complex. So, I don't really see what you have in mind when you say "as an artist." It's not clear to me, nor is it clear to you. It seems that way to me.

31

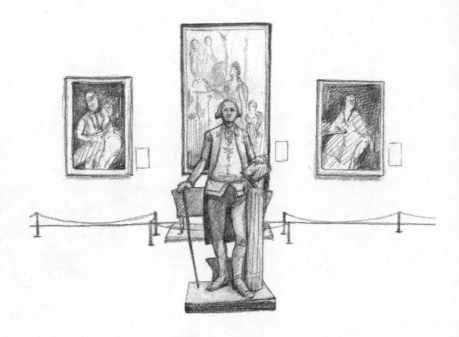

Michael Asher, George Washington at the Art Institute of Chicago, 1979 and 2005. *Asher relocated Jean-Antoine Houdon's famous marble* George Washington *from the Art Institute's front steps to an interior gallery to make the viewer aware of usually invisible institutional practices: the categorization of works of art, methods of installation, and the criteria for assigning aesthetic value.*

AC: But…

BE: Just don't use the word "artist" as an alibi. It's just a word. You need to show that as an artist you're doing something different. That's all. What your artistic perspective is on Sarkozy, or on whatever, it doesn't matter. Those are just words, "as an artist." Even when I consider your position and the content that you provide, when you say "as an artist," what do you put inside? I don't see anything there.

AC: I read your book on literary and artistic property [*La propriété littéraire et artistique*]. I read the section that describes an artwork as emanating from the mind of the artist. It is possible to see this process in painting and other things that are more plastic. But for conceptual art, it is more difficult to identify because… I'm thinking of an art teacher in Los Angeles with whom I studied named Michael Asher. He is truly a conceptual artist. He works with the process of institutional critique. He doesn't make things by hand that are "original." Not sculpture, painting, nor images. He uses the structure and material of institutions to generate a more complex reflection that allows us to better understand the invisible structures of institutions.

BE: Why does he call that "art"?

AC: Hm?

BE: Why does he call that "art"?

AC: Why…does he call that "art"?

BE: "Art." Why?

AC: For me, art is something that is open to processes that are not necessarily considered "artistic." Art can be a process of research. Art can be scientific. Art can be philosophical.

BE: Why is that called "art"?

AC: Sometimes I don't know if I am an artist.

BE: Yes, it looks that way to me. Why "art"? What's the point of saying "art"?

AC: Why not?

BE: Because when you say it's art, you put yourself in, how shall I say, an entire history. You put yourself within the entire history of forms, particularly the history of painting, sculpture, architecture, et cetera. You're situated within a millennial process. If you're situated in this process, you are inevitably going to be asked, "What is your affiliation?" So why call it "art"? Why? People try to escape the question by saying, "No, it's conceptual art." "It's modern art." "It's contemporary art." Okay, fine.

AC: But conceptual art also has a history within the history of art.

BE: Yes.

AC: And as you were saying about the function of art, I think also about art of the Renaissance and the political function of paintings and sculpture for the Medici family. It is a matter of form and function.

BE: But you're telling me that art has changed functions. I am in total agreement. But when you say that art has changed functions, you continue to employ the concept of "art." Today, when we look at Duchamp, the Readymades of Duchamp... Well, art has changed its function, I agree. The question is: What allows us to say what is a work of art? Duchamp would answer, "It's art because I say it's art." Okay, fine. I say it is not art.

AC: Oh, okay. So you don't agree with Duchamp.

BE: It's not that I don't agree with Duchamp. Duchamp has been misunderstood. In my opinion, Duchamp is a genius but not an artistic genius.

AC: He is a genius of what, then?

BE: A genius of critique. That's what I think. He is a genius of demystification. He is not an artistic genius. When I look at a painting by Bacon, I have no doubt. When I look at Duchamp, no. When I look at Duchamp's urinal,

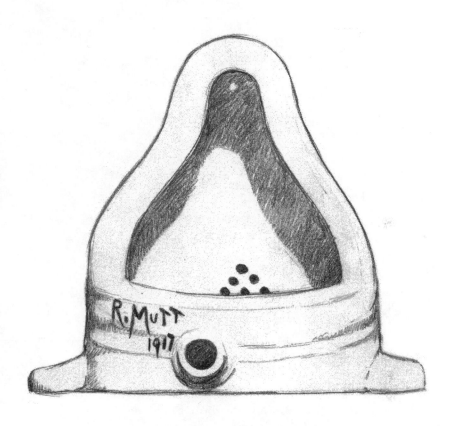

Marcel Duchamp, Fountain, *1917*

no. I say to myself, this is Surrealist. It's extraordinary that he has demystified everything. That's all well and good. It's a stroke of conceptual genius. It's not artistic genius. That's my position. Do you see what I'm saying?

AC: Because…I think his genius of demystification is very artistic. It's more a…

BE: I would not say it's artistic. He demystifies the "artistic" itself. That's not the same thing. It is a critical position.

AC: He reveals the manner in which society creates—

BE: Absolutely!

AC: —the aura.

BE: Absolutely, the artistic aura. He is a demystifier. To me, he's not an artist. To me, Duchamp is a genius of demystification. He's not an artistic genius. It is not the same thing, in my eyes.

AC: For you, what is artistic genius?

BE: For me, fundamentally, it is the invention of forms. The invention of form.

AC: Plastic forms?

BE: Plastic, olfactory, musical forms…literary form. For me, an artist is someone who invents new forms. The forms can be verbal, musical, olfactory, or plastic. Really, whatever. The invention of forms. When you are not in the form of the invention, you're elsewhere. That doesn't mean you can't also be brilliant, but I would not call that being an artist. As I've told you, I find Duchamp, on the one hand, to be a true genius but not an artistic genius.

AC: Isn't critique a type of form as well?

BE: Artistic? I ask you the question, what is not artistic?

AC: To me, critique is...

BE: To speak about criticism in art, that's not what I mean. To you, what is not artistic?

AC: What is not artistic? I think that which isn't artistic is that which doesn't interpret reality.

BE: Listen, I draw the shape of a car, so I'm an artist. I design the form of refrigerator, so I'm an artist. So a designer is an artist. I design a dress, so I'm an artist. I take a Plexiglass cube, I put the penal code inside, and I write the word "HAPPINESS" on it. So I am an artist! That's what I'm trying to tell you! If all of man's gestures today are considered art, then everything is art. Fine, then. Life itself is art. It's "body art." I consider myself, my body as a work of art. You can say anything, really. There are more limitations than that.

AC: One such limitation is the context in which the public sees things.

BE: What is "the public" anyway?

AC: Or, the public who wants to see.

BE: Do you reckon? Anyway, I've given you my personal position. That's how it seems to me. I'm not pretending to give you eternal truths. I don't know. At this moment, everything I see is increasingly moving towards a democratized aesthetic. Which is to say, everyone is an artist. Everyone has the right to be an artist, fine.

AC: I have that feeling when I look at the website YouTube where everyone is making videos.

BE: There you have it! Everyone is an artist. I'm in the process of writing a book called *The Aesthetic of Human Rights*. Everyone is an artist. If I go on the Internet and write three lines, then I'm an artist. I tell the story of my life, then I'm an artist. Everything I do is art. Okay, fine, very well. Fine, art no longer exists, there's nothing left.

AC: So if everyone is an artist, does art cease to exist?

BE: That's what I've been telling you. That's exactly what I was about to say. If everyone is an artist, art no longer exists. We have killed art.

AC: For you...is that such a bad thing?

BE: For me? Oh, I'm not making a judgment. I observe. I don't say what's good or bad, that really doesn't matter to me. I observe and try to understand what is happening. I try to understand why things happens the way they do. I notice a kind of mutation in the function of art. If everyone is an artist, then everyone is a proprietor and everyone is a consumer. That's the way I see things. It's a kind of invasion of egalitarianism, an invasion of ownership, of the market. Everything becomes homogeneous. I'm not about to say what's good or bad. I just observe, that's all. If you want, we can refer to Article 1 of the Declaration of the Rights of Man, "Men are born and remain free and equal in their rights." Or you could say, "Men are born and remain free and equal *and artistic* in their rights." It's all the same! But it really doesn't mean anything. We return to your problem. Art is either everywhere or nowhere.

AC: Sometimes, I don't know if I'm an artist or not.

BE: That's not for me to say! It's not for me to say.

AC: I'm saying it.

BE: I understand because you live in a milieu that is, how shall I say, very unstable in this regard.

AC: Is that the situation here in France or in general?

BE: No, in the West. Very unstable. All markers are lost. I understand that at your age, you were born within it. You don't understand it very well, I can understand that. Well, fine. Just look at the great works of Chinese art. There you have no doubt. Fine, I'm sorry! I'm sorry. I understand that, especially in the United States, everything begins with Warhol. He reuses a photo. Fine, okay. Rodchenko...fine. What is the difference between a

Cy Twombly, Untitled, Rome, *1960*

soup can and Warhol? How can we know? What do you want me to say? And if you were brought up that way, then of course you wouldn't know what's what.

AC: Do you think that there exist great works of conceptual art?

BE: Brancusi, for example. Brancusi, yes. So that's still sculpture. Okay, fine, I'm sorry. Brancusi. I really love Brancusi. You know, when I see exhibitions of Cy Twombly... There are only a few in this world...

AC: And what was it that you wrote about in the article about the President?

BE: The voodoo doll.

AC: Yes.

BE: That voodoo doll. It's discussed in the document in your binder. I am quite amused to show that, in reality, it should be understood as the right to humor.

AC: The Court has ruled that people have the right to humor?

BE: To humor. But of course. Necessarily. Necessarily, we have the right to laugh.

AC: Is there a law that protects the right to humor?

BE: To humor, absolutely.

AC: In the Constitution?

BE: No, in the intellectual property code. That's part of the overall freedom of expression. In the freedom of expression, we still have the right to laugh. Fortunately. Take that into account.

AC: Is there also a right to irony?

BE: There is not. Humor, laughter, irony, mockery... But, in fact, there are

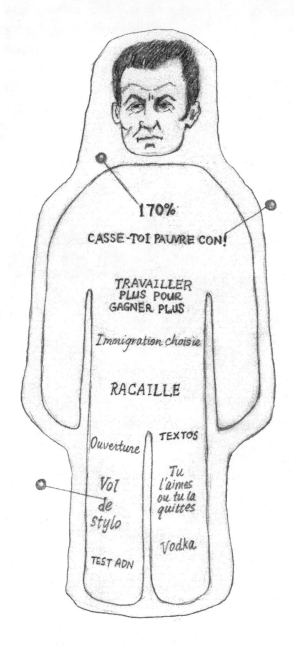

Sarkozy voodoo doll created by Yaël Rolognese and produced by K&B Publishers, 2008

rules. There are rules. You will see in the article that there are rules. I'll give you another article on contemporary art and law, if it interests you. And perhaps you will come to understand that the law is a very interesting observer and projector for understanding social phenomena. The law is an extraordinary observer because it takes into account all social phenomena and it is obliged to give a solution.

AC: At the beginning of your book about literary and artistic property, you wrote that a jurist cannot judge the quality of a work when it is in a legal case.

BE: That's right. He cannot make an aesthetic judgment. Unfortunately. Imagine a tribunal saying, "That's beautiful." "That's ugly." Or whatever else they would say. No, they cannot comment on the aesthetic merits of a work. Definitely not. The law does not make aesthetic judgments. It does not pass aesthetic judgments. It cannot judge the truth of a story. It cannot judge scientific truth. It cannot not judge aesthetic truth. That's normal. It is there to—

AC: But if Marcel Duchamp were on trial, could a jurist say, "That is not a work of art"?

BE: The question has arisen. And it was decided that Duchamp held an exhibition as if they were works of art. *Comme si.*

AC: I don't understand.

BE: You don't understand *"comme si"*?

AC: Oh, "as if." Okay, I understand.

BE: "As if." He presented them as works of art.

AC: So it's the manner of presentation—

BE: —that makes a work of art. The museological conditions of display are what make a work of art.

AC: And the jurist accepted the argument?

BE: The jurist himself said it. That's what the Court ruled. There were very interesting trials about Duchamp's urinal, "Fountain." Very interesting. I don't know if Duchamp's urinal is a work of art, but it's presented as if it were a work of art. So…! But currently in the French courts, the question of contemporary art is beginning to arise. And it's very ambiguous. They don't really understand. They are being asked to move from a humanistic conception of the author to a "conceptual" conception of the author. The path for the jurist is not clear. So all of the categories that he has come to recognize that allow him to say, that's a work of art, or, that is original and can be protected; all of these categories are put into play and no longer apply to conceptual art. As a result, the jurist doesn't know which instruments he can use to judge. At this moment, he's still searching. At this very moment, there are only tentative attempts. They're searching. Presently, we're in a tentative period of research. We don't know. So we try this and that. That's normal. With change, it's always like that. When you pass, how do you say, from one world to another, the path is not clear.

AC: A conversation or a dialogue can be a work of art too.

BE: I don't understand.

AC: A conversation between two people or a dialogue can be a work of art too.

BE: Yes, but there are dialogues in law journals. There are opposing theories. Of course there are discussions. Of course. I have written about contemporary art. And there are others who write. We agree and disagree. Obviously, we have discussions, as always. But, that should not be confused. In law reviews, we discuss as jurists. It's not the same type of discussion, the discussion amongst jurists. It's not the same as art criticism. It's not quite the same thing.

AC: But, as a jurist, you also participate in the creation of artistic meaning.

BE: Yes.

Constantin Brancusi, Bird in Space, *1923*

AC: It is creation with the materials of rules and laws.

BE: It's very difficult because to speak as a jurist, I do not want to make and I cannot make aesthetic judgments. I simply cannot. It is not my role. I'm not going to say, "I like contemporary art," or, "I don't like contemporary art." That's not what I'm there for. As a jurist, I try to understand how legal categories have prevailed and have been implemented up until now. They construct a certain conception of art. This conception is presently changing. It may be necessary to change our tools of understanding. I was speaking of Brancusi a moment ago. There was a trial about Brancusi in the United States. I don't know if you're already familiar with it. It was in 1922 or 1923. Do you know "Bird in Space"?

AC: Yes.

BE: Yes? Well, there was an American who purchased "Bird in Space." It arrived in New York and the customs officials there said, "This is not a work of art, so you have pay a customs duty." The American collector replied, "I'm not paying a customs duty because there is no duty for a work of art." So there was a trial on: What is a work of art? I have written a book about it that I've called *A Farewell to Arts*. There was a trial and the Court of Customs in New York accepted that abstract art could be art. They adapted the categories. The law is constantly obliged to adapt its categories. Well, the categories of American law are much more flexible than in French law. But if French law is going to accept contemporary art, conceptual art, abstract art, et cetera, it will be forced to change its categories and to invent new categories. This is already happening but it's not easy. So when I enter into French legal debates, I find myself saying, "No, you're using categories that don't apply to contemporary art because they correspond with traditional art." They don't apply. Conceptual art, in French law, cannot function. French law only protects forms.

AC: So French law only protects...

BE: Forms.

AC: Art that uses forms.

BE: Exactly.

AC: Are these plastic forms?

BE: All forms.

AC: Material forms?

BE: Yes, for example, when you have an idea or concept, it is not protectable as a concept. Because it is not a form, it is an idea.

AC: Are the actions of artists that emanate from ideas protected?

BE: What exactly is an "action"? If this action doesn't take a form, what is it?

AC: But actions have forms as well.

BE: Then everything should be protected! We fall again upon the same dilemma that you raised earlier. Everything is protected! If I make a gesture and this gesture is protected, then everything is protected! If I take a photo of myself while I pose and I say that my pose is a work, then everything is a work. Whatever you want. We're facing real problems. Again, as a jurist, I cannot pass judgment. I say, if you can't find legal categories to protect contemporary art, everything will be protected. There is nothing left to say. If everything is protected, there is nothing to say.

AC: So if everything is protected, then you would have no profession.

BE: That's right. Alas… What do you want me to say? If I do something on a wall *(gestures)* and I say it's a work… Fine, there you go. It poses real problems. It's like Ben.[7] Do you know who Ben is? Ben sits on a chair and says, "I am a work of art."

AC: He's an artist?

BE: Yes, because he says he's an artist. "I am a work of art."

AC: So you're protected.

BE: I'm protected because I say so.

AC: But on the other hand, I understand that the President of the Republic also has special protections in the Constitution. I saw that in the Law of Freedom of the Press...

BE: ...of [1881].

AC: Yes, journalists cannot insult or denigrate...

BE: Offense against the Head of State.

AC: Does this law still apply?

BE: It has been challenged by the European Court on Human Rights. In fact, the article of this law concerns offense against a Head of State. It is being challenged by the European Court on Human Rights...but for rather complex reasons.

AC: What interests me about this law is that it is difficult to define what is an insult.

BE: An offense?

AC: Perhaps it's stated in the law...

BE: It is to undermine or impair the function, to undermine the function.

AC: The function of the President?

BE: Presidential function. We don't regard the person, only the function.

AC: In the letter from the city of Nantes, the legal counsel said that the function of the Mayor of the city is to maintain public order. The person said that perhaps I would be presenting things that...

BE: ...that would undermine the public order.

AC: The person said that before viewing my exhibition.

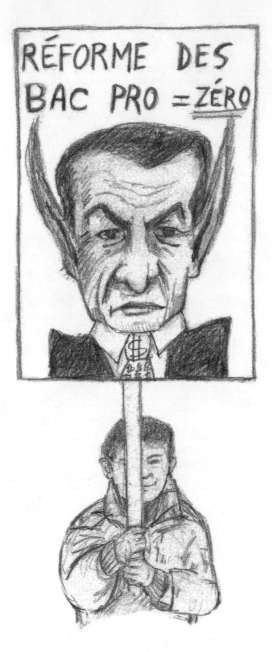

*Street protest against President Sarkozy's
proposed education reforms, 2009*

BE: They're warning you. They're saying that it could be banned for disturbing the public order.

AC: Personally, I don't know what the public order consists of. Is it to not speak about political matters?

BE: For example, if you show someone spitting on Sarkozy, that disturbs the public order. Someone tearing him apart with a knife, yes. Someone using a dagger to tear up the portrait of Sarkozy, that would undermine the public order. Do you see how it is?

AC: But in strikes, many people show—

BE: Caricatures.

AC: —caricatures and...

BE: That's the freedom to demonstrate. That's not the same thing.

AC: Ah... I think that rules about demonstrations are very different in France than in the United States.

BE: It is the freedom to demonstrate. Of course. But if you have a demonstration like that in the precinct of a town hall, for example, that would be disturbing the public order. But not so in the street.

AC: So street demonstrations are protected but not in town halls?

BE: That's because the street is for everyone. It's simple. If you go to a public building, it's a public building. It belongs to and is managed by a public authority. You cannot insult there, et cetera. But the street belongs to everyone. It's the freedom to demonstrate. It's not the same thing.

AC: I want to use the forms of demonstrations in my exhibition, such as posters and signs. So do you agree with the letter? Because the letter says that the gallery is...

BE: Public.

AC: Yes, a municipal space.

BE: It depends on how you present it. We keep returning to the same discussion: What is artistic? If you present demonstrations that you've filmed, that concerns the right to information. Do you see? It's not the same category. There, you're acting as though you're a television reporter. Where is the art in that? That's just television. This is what I have been saying all along, it's very ambiguous. Because if you just make some kind of television documentary, it's information rather than art. We fall into the same ambiguity that I have been denouncing. You cannot say, "I make art. I am protected by a label that says: 'THIS IS ART.'" Like Magritte: "THIS IS NOT A PIPE." What do you want me to say? It's ambiguous.

AC: It's interesting that you used this example because…

BE: Of Magritte?

AC: Yes, because I made a protest banner that says: THIS IS NOT A DENIGRATION NOR A REVINDICATION.

BE: So there you have it.

AC: It is a gesture to art history.

BE: There you have it.

AC: For me, art is a game about the ambiguity—

BE: Ambivalence?

AC: —of categories.

BE: Yes, except that when you play with the ambiguity of artistic categories, you are also playing with the ambiguity of legal categories. Yes, that's the way it is. You can't complain. You're playing with two sets of rules in your work, and the law will to choose one of the two. In a way, you're provoking it. You're taking the risk.

AC: I don't know if provocations are protected under the law or not.

René Magritte, The Treachery of Images, *1928-29*

BE: This is a provocation that the law will not accept as an artistic provocation but rather as a political provocation. That's what it means. You cannot hide every time behind the protection of art. That's all. You can't just say, "I make art." No. You have found the ambiguity of contemporary art that confronts the law. The law will take what it wants. Do you have a better understanding now?

AC: That's why I came to talk with you. Also, I am not a French citizen.

BE: You're not...

AC: ...a French citizen.

BE: A citizen.

AC: I don't know if I have the right to criticize.

BE: Yes, you have the right to criticize, but not in a public space. If you rent a space, you can do whatever you want, certainly. But not in a public space.

AC: To return to the beginning of our conversation, you said it's impossible to talk about everyday life in a neutral manner. But...

BE: If you've filmed demonstrations with caricatures of Sarkozy, et cetera... In my opinion, unless you edit it, or I don't know... But if it just takes the form of simple reportage, to me, that is information and not art. Just like television. Now, if you edit it in a specific way, then I don't know, I'd have to see it. I don't know. To me, it all depends on how it's edited.

AC: You have also written that form is an organization of signs that creates meaning. I strongly agree with this idea. I would like to believe that this is what I'm doing.

BE: Yes, but that's what I've been telling you. If you really edit it, you're doing that organization. If you don't and you're simply content to just show, then there is no organization.

AC: I don't understand.

BE: If you film a demonstration as it is, you're not doing anything, you're just filming. If you edit in a particular way, well then, that could be a reorganization.

AC: I have one more question. Do you agree to me using this interview in the exhibition space?

BE: That doesn't bother me.

AC: You give me permission?

BE: Yes. It doesn't bother me. I say what I think. I have nothing to hide.

ENDNOTES

1. *La Documentation Française* is known primarily for publishing reports and studies of the French government. It is also the public administration that prints the official state portrait of the President of the French Republic. The portrait is available for purchase on their website (www.ladocumentationfrancaise.fr) in different size formats including postcard (10.5 x 14.5 cm) and poster (24 x 30 cm and 50 x 65 cm).

2. Jean-Marc Ayrault is the Mayor of Nantes and President of the Socialist Party Group in the French National Assembly.

3. André Malraux was a French adventurer, author, and statesman. Under President Charles De Gaulle, he served as Minister of Information (1945-1946), Minister of State (1958-1959), and Minister of Culture (1959-1969).

4. The *Conseil supérieur de l'audiovisuel* (CSA) is an independent institution for broadcasting regulation established by the President of the French Republic in 1989 to guarantee and promote audiovisual communication freedom in France. President Sarkozy was accused of expanding state power over the media through proposed laws, including one that would allow the government, rather than the CSA, to directly appoint the head of French Televisions.

5. See page 12 for the text of the letter.

6. Philippe Warrin (Sipa Agency) photographed the official portrait of Nicolas Sarkozy in 2007. As the author of the official portrait, he claims ownership to the rights of the image, including its reproduction. Warrin decided to bequeath all of his rights to the image to an association dedicated to the fight against cystic fibrosis to pay tribute to his friend, the young singer and reality television star, Grégory Lemarchal, former winner of Star Academy, who had recently died of the disease. Warrin primarily photographs celebrities, and his images have been published in Paris-Match and other tabloid magazines. He met Nicolas Sarkozy through his first wife Cecilia, the subject of one of his magazine assignments. Warrin is credited with suggesting the inclusion of the European Union flag in the official portrait.

7. French conceptual artist Ben Vautier (commonly known as "Ben") took Duchamp's Readymades as his starting-point and realizing it was only the artist's signature that makes an artist's work attributable, he playfully took the term literally and signed everything he could get his hands on, including works by other artists and his own body (i.e. Body Art). Ben is also known for his contribution to the Fluxus movement of the 1960s, Mail Art, and text paintings.

§

NOTES EN VUE D'UNE EXPOSITION

Ce livre est un souvenir d'un séjour mémorable à Nantes. J'ai été invitée à faire une résidence d'artiste à l'École Régionale des Beaux-Arts de Nantes (aujourd'hui l'École Supérieure des Beaux-Arts de Nantes Métropole), de janvier à juillet 2009. J'ai servi comme ambassadrice de l'art contemporain américain dans cette école d'art française fondée en 1904 (et alma mater du surréaliste Claude Cahun). Je devais y enseigner des cours et monter une exposition à la galerie de l'école.

Je suis arrivée à Nantes avec à l'esprit beaucoup de notions très absconses de critique institutionnelle et de stratégies esthétiques d'appropriation, séquelles de mes années de maîtrise à CalArts, foyer de l'enseignement de l'art conceptuel coincé entre les collines arides du nord du comté de Los Angeles.

Quelques semaines après le début de ma résidence, on m'a demandé de proposer un titre et une image pour mon exposition à venir. Une image m'est venue en tête : le portrait officiel du président de la République, Nicolas Sarkozy. J'avais vu cette photo pour la première fois au bureau du consulat français de Chicago, accroché juste à hauteur d'œil, sur une étagère en bois, éclairé par un petit halogène. Intriguée par le regard de Nicolas Sarkozy, j'ai su que je voulais comprendre cette photo, et que peu importe où elle était accrochée, elle représentait symboliquement la République française. Comme titre pour l'exposition, j'ai suggéré *Les droits de l'homme*.

Sans que je le sache, l'école a transmis ma proposition au département des affaires juridiques de la ville de Nantes qui lui a renvoyé l'e-mail suivant :

Bonjour,

1. S'agissant du carton d'invitation utilisant la photo officielle du président de la République (ce serait d'ailleurs le même raisonnement

avec une photo non officielle du président).

L'école des Beaux-Arts est un service public municipal ainsi que la sale d'exposition. Or tout service public doit respecter un principe fondamental qui est celui de la neutralité.

La neutralité c'est la neutralité politique, philosophique, religieuse…

L'exposition en question touché à la neutralité politique. Il n'y a pas énormément de jurisprudence dans le domaine. Ainsi a été jugé contraire au principe de neutralité le fait d'afficher sur la façade d'un hôtel de Ville d'une commune de la Martinique un drapeau qui est le symbole d'une revendication politique.

Appliqué à notre cas, manifestement la Ville risqué d'être poursuivie pour ne pas avoir respecté ce principe de neutralité. Je suppose que cette photo est utilisée ironiquement pour dénigrer l'attitude du président de la république par rapport aux droits de l'homme. L'ironie n'échappera à personne et donc la Ville pourrait être inquiétée. Le carton incitera à aller voir de plus près si cette exposition dénigre la position du président de la République. Donc il ne faut pas utiliser cette photo.

2. S'agissant de l'expo elle-même, elle peut avoir lieu sous réserve :

—Que la Ville prenne des précautions pour ne pas s'associer à la thèse soutenue par l'artiste (cartel indiquant qu'il s'agit de l'expression libre d'une artiste).

—Il faut inviter aussi l'artiste à prendre la mesure de ce qu'elle expose (et éventuellement dénonce) et des risques qu'elle prend (elle peut éventuellement être poursuivie au pénal en diffamation…).

En fait il ne faut pas que la salle d'expo soit une « tribune politique ».

En tout état de cause, la limite certaine est que l'exposition ne soit pas susceptible de troubler l'ordre public car il appartient au maire de veiller à l'ordre public et de prendre les précautions pour que l'ordre public ne soit pas troublé. Il s'agit d'une appréciation à faire en amont, donc délicate.

Il faudra absolument voir tous les éléments de cette expo avant son ouverture afin d'éviter qu'on ne découvre après coups les problèmes.

A la vue de ce scénario, en tant qu'artiste, je me suis sentie à la fois intimidée et provoquée. Plus que jamais, je voulais comprendre les garde-fous juridiques et psychologiques qui entouraient le portrait officiel de la République française, et d'enquêter sur le pouvoir de cette image en apparence bénigne. Je voulais savoir pourquoi la ville était aussi prête à censurer un geste artistique qui selon elle « troublerait l'ordre public ».

Mais dans l'immédiat, la proposition avait été remarquée par les politiques locaux. Jean-Marc Ayrault, maire de Nantes depuis longtemps, est également président du groupe socialiste à l'Assemblée Nationale. Son nom apparaît sur les cartes d'invitation de toutes les expositions de l'école. Si son nom était apparu au dos d'une image du président conservateur Sarkozy (haï par les socialistes), la situation pourrait s'avérer embarrassante pour l'école et la ville.

De plus, se posait également le problème de l'image elle-même, de son utilisation et de sa propriété. D'après la loi française, le photographe possède les droits sur la photo qu'il ou elle a créée. Dans le cas du portrait officiel du président Sarkozy, j'ai découvert que le photographe Philippe Warrin avait cédé ses droits d'image pour lever des fonds pour une œuvre caritative.

Le directeur de l'école et moi-même sommes parvenus à un compromis. Je dépenserais une grosse partie du budget de mon exposition pour acheter les cartes postales officielles du président, afin de les inclure dans l'invitation à mon exposition façon « *Readymade* » à la Duchamp. Mon souhait était de laisser se glisser une image publique dans le domaine privé, à travers cette invitation et le simple fait d'offrir un présent. Que l'on apprécie ou pas Sarkozy en tant qu'individu ou personnage politique, son portrait représentait la République française.

Mais en lisant la lettre du bureau du maire, d'autres préoccupations plus grandes sont apparues concernant le rôle de la critique politique dans un espace public et un espace artistique (et dans mon cas dans un espace artistique public) en France. Je ne cherchais pas à condamner ou à critiquer

la politique de Sarkozy à travers mon projet. Je voulais plutôt voir ce qui se passerait si je déplaçais une opinion politique de la rue à l'espace plus contemplatif d'une galerie.

On m'a recommandé de chercher un conseil juridique auprès d'un avocat français, pour mieux comprendre les ramifications juridiques de ce geste. On m'a donné les coordonnées d'un juriste et philosophe, nommé Bernard Edelman, qui a publié de nombreux textes sur le droit d'auteur et l'art contemporain. Après un premier coup de fil pour savoir ce qu'il pensait des problèmes de « neutralité » soulevés par la lettre, il a accepté une conversation en tête-à-tête enregistrée dans son domicile parisien. C'est dans un français approximatif que je lui ai posé une série de questions à propos de ma situation à Nantes. Ce qui a commencé comme une session d'aide juridique est rapidement devenu une discussion à bâtons rompus sur la définition de l'art et les dangers potentiels de mélanger politique et art.

L'exposition en question s'est ouverte paisiblement sans l'intervention des employés de la ville. Elle était constituée de posters attachés au plancher avec des slogans générés via écriture automatique, des banderoles écrites à la peinture avec marquées dessus « ENSEMBLE TOUT EST POSSIBLE » (le slogan de Sarkozy pendant sa campagne) et « CECI N'EST PAS UNE DÉNIGRATION (sic) NI UNE REVENDICATION », la vidéo de mon entretien juridico-artistique. Et bien que mes collègues artistes aient vu le côté humoristique de mon projet de carte postale, plusieurs socialistes sont venus à la galerie en colère, pour avoir reçu le portrait du président dans leur boîte aux lettres.

Rétrospectivement, l'exposition n'aurait peut-être jamais dû voir le jour, elle aurait pu garder une certaine intégrité dans le fait de rester hypothétique. Mais j'ai appris une leçon importante en France, à savoir qu'indépendamment de la liberté créative inhérente à la pratique de l'art, un droit ou la liberté n'existe pas et ne peut être exercé qu'une fois défini par la Loi. La Loi rivalise avec l'art en terme de mutabilité, mais si la Loi maintient l'autorité, l'art, par définition, lui résiste.

<div align="right">
Los Angeles, Californie

Mai 2011
</div>

« A la galerie de l'école des Beaux-Arts, Audrey Chan présente un ensemble de propositions épatantes dont une interview du philosophe et juriste Bernard Edelman, spécialiste du droit d'auteur. Artiste américaine en résidence à l'Erban, Audrey Chan élabore une œuvre ou politique, réflexion critique et engagements sont les matériaux même du processus créatif. L'interview passionnante d'Edelman, met en place une discussion aussi pointue qu'absurde entre le juriste et l'artiste. La différence de génération, de langage, de statut des deux protagonistes, leur position et le jeu que se noue entre eux (devant et derrière la caméra) génèrent un étrange dialogue, abordant les notions d'œuvre, de droit, de politique, de censure. La parole sûre, polie construite et dominatrice du juriste-philosophe bute face à la voix hésitante, malicieuse et tenace de l'artiste, démontrant, mine de rien, que l'art ne se plie à aucun système, ne s'interdit aucune forme, ne s'enferme dans aucune frontière, et ne répond à aucune définition définitive ».

—Christophe Cesbron, critique

INTERVIEW AVEC PHILOSOPHE et JURISTE, BERNARD EDELMAN

15 avril 2009, Paris, France

Audrey Chan : Ce n'est pas interdit d'utiliser l'image publique ?

Bernard Edelman : Absolument pas. Si vous êtes...si vous utilisez l'image publique pour ce qu'elle est, sans la dénigrer, sans en faire une interprétation, comment dire, publicitaire, et cetera. Pourquoi pas ? Bien sûr. Faut pas la détourner, c'est tout.

AC : Et...parce que pour la carte d'invitation, je ne voulais pas casser des droits de copyright parce que je sais que c'est une image imprimée par « La Documentation Française[1] », donc j'utilise le budget pour mon exposition pour acheter les cartes postales vraies pour inclure avec la carte d'invitation. Et ce n'est pas interdit ?

BE : Non.

AC : Et beaucoup de personnes à l'école m'ont dit que c'est trop ironique à utiliser parce que le nom du maire est sur la carte d'invitation et le maire est Jean-Marc Ayrault et il est—

BE : —Socialiste.[2]

AC : Mais, je pense que...

BE : Si le président de la République vient à Nantes, il le recevra, socialiste ou pas socialiste. Normalement, le président de la République représente *la* République.

AC : Je voudrais que vous m'expliquiez un peu l'histoire de la relation entre l'État en France et…

BE : …la Culture…

AC : …et le rapport entre les deux. Et je ne sais pas si c'est différent en ce moment dans l'histoire contemporaine ou non.

BE : C'est différent en surface mais si vous voulez, le fond reste le même. C'est-à-dire, comme je vous l'avais dit, la Culture fait partie de l'identité française. Et l'État culturel fait aussi partie de l'identité française. Si vous voulez ça commence vraiment avec Louis XIII et Richelieu au début du 17ème siècle. Et ça s'épanouit avec Louis XIV au 17ème siècle. Puis peu à peu vous avez la force des intellectuels du 18ème siècle, le siècle des Lumières, et la culture en France a toujours fait partie de l'identité nationale et fait partie également d'une sorte de dispositif de pouvoir politique. Le pouvoir politique a toujours utilisé la culture et aujourd'hui aussi de façon aussi massive qu'au 17ème, 18ème, 19ème siècles puis, bon, avec De Gaulle vous avez un ministère de la Culture avec André Malraux,[3] et cetera. Jusqu'à aujourd'hui c'est-à-dire de plus en plus État et Culture marchent main dans la main en France. Et la culture est politique, et la politique est culturelle. C'est comme ça. Et vous n'avez qu'à voir la différence entre la France et la Grande-Bretagne par rapport à la BBC. La BBC en Grande-Bretagne est complètement autonome. En France, vous avez vu la nouvelle réforme du CSA[4] où Sarkozy veut mettre la main sur la télévision et c'est comme ça. Ça fait partie de notre identité, c'est une spécificité de la démocratie française. Parce que la culture fait partie du politique dans le régime totalitaire. Oui, ça tout le monde le sait. C'est comme ça. De la révolution culturelle de Mao—*révolution culturelle*, ce n'est pas moi qui l'invente—à Staline, qui avait mis la main…ou à Hitler ou à Mussolini. Enfin, tous les totalitarismes ont utilisé la culture comme pouvoir. Mais en France c'est différent puisque la culture est utilisée comme pouvoir dans une démocratie. Vous voyez ? Donc, ça donne un caractère, quand même, différent de la culture utilisée comme pouvoir dans un régime totalitaire.

AC : Et, qu'est-ce que vous pensez de cette idée de « neutralité » ? Parce que la lettre [de la ville de Nantes][5] a dit que l'École [Régionale des Beaux-Arts de Nantes] et la salle d'exposition sont des services municipaux et,

donc, il faut obéir au principe de neutralité.

BE : Pour moi, ça ne veut rien dire, une politique de neutralité, d'abord déjà. Ce n'est pas une politique de neutralité, c'est une neutralité politique.

AC : Et une neutralité philosophique et religieuse.

BE : Oui, ce n'est pas une politique neutre, c'est une neutralité politique. Mais, si vous voulez, pour moi, ça ne veut pas dire grand-chose parce que ça veut dire que, ça voudrait dire que le politique n'existe pas. Si on est neutre, ça veut dire que le politique n'existe pas, on ne peut pas en parler, ça n'a aucun sens. D'une certaine manière, tout est politique. Vous parlez de neutralité politique. C'est-à-dire, ça veut dire ne parlez pas de politique, c'est à dire ne parlez pas de la vie quotidienne, ça veut dire... Alors, neutralité politique, vous ne parlez pas des grèves, de la condition ouvrière, na na na neutralité philosophique ? Vous ne parlez pas des positions intellectuelles pour, contre, etcetera. Ne parlez pas. Qu'est-ce qu'il est encore ? Politique, philosophique, et neutralité...j'ai oublié le troisième mot...

AC : Religieuse.

BE : Religieuse ! Alors, vous parlez de quoi ? Vous parlez de quoi ? Si vous ne pouvez pas parler ni des débats religieux, ni des débats, c'est-à-dire de la laïcité, ni des débats philosophiques, ni des débats politiques, vous parlez de quoi ? Du beau ? Du sublime ? De l'art éternel, de l'art qui ne se mêle pas de la vie, ça ne veut rien dire. Pour moi, c'est une façon de, comment dirais-je, de donner à l'art une fonction qui n'est plus la sienne depuis deux siècles. La fonction de l'art c'est de parler ce que nous vivons. Or nous vivons dans la politique, nous vivons dans le philosophique. Donc pour moi ça ne veut rien dire. Sinon, de, comment dire, de destituer l'art de toute fonction sociale. C'est ne rien dire. C'est simplement une marque de peur. La peur. Je ne sais pas de quoi d'ailleurs.

AC : La peur...de moi ?

BE : La peur de vous ? *(rire)* La peur que votre exposition, comment dire, soit dangereuse politiquement, qu'elle puisse déclencher un procès contre vous et contre la mairie, que la mairie soit accusée de ci, de ci, de ça. Si vous voulez, je trouve absurde de dire que a priori—*a priori*—sans l'avoir vu,

sans l'avoir vu, vous devez être philosophiquement neutre, religieusement neutre, et cetera. Alors qu'ils regardent votre exposition et qu'ils disent non, vous vous moquez, c'est gênant, peut-être, je n'en sais rien. J'en sais rien. Mais, a priori, sans rien avoir vu, je trouve ça absurde, voilà. C'est absurde. L'art non-engagé, ça ne veut rien dire. Vous êtes d'accord, ça ne veut rien dire ! On regarde d'abord et puis après on juge. Vous voyez ? Mais c'est cette espèce d'a priori qui me choque beaucoup, quoi ! C'est-à-dire, c'est militer en faveur d'un art non-engagé, ce dire un art non-engagé, oui, c'est de quoi que vous allez parler ? Des bâtiments de Nantes, c'est ça ? Surtout pas du monde d'aujourd'hui. Quand on parle du monde aujourd'hui, on parle évidemment de toute la situation politique, la situation intellectuelle, la situation culturelle. Oui, c'est notre monde. C'est la que nous vivons. Donc je trouve ça absurde. C'est ma position en tant que juriste et en tant qu'intellectuel, je trouve ça absurde. Ça me choque beaucoup.

AC : Et, donc…j'ai fait des recherches sur l'image…

BE : J'ai vu, oui.

AC : …et est-ce que tu…est-ce que vous pouvez parler un peu plus sur comment le public peut utiliser les images publiques comme ça ? Comme le portrait officiel ?

BE : On peut utiliser ces images si on ne les…comment dirais-je, si on ne les détourne pas. C'est-à-dire on peut les détourner par exemple pour des raisons commerciales. Si vous prenez l'image du président de la République et que vous la mettez sur un T-shirt et en dessous vous écrivez des phrases humoristiques «Oh vous avez vu il a une sale gueule de Président » comme ça, évidemment là cela le dénigrerait et vous pourriez être attaqué. Si vous utilisez l'image qui ne soit ni dénigrante, ni commerciale, c'est une image qui appartient à tous les Français, le président de la République française. Voilà. Donc, tout dépend si vous voulez du détournement de l'image. On ne peut pas savoir. Vous avez eu une affaire par exemple, où vous voyez le président Pompidou sur un bateau, en maillot de bain. Il était sur un bateau et l'entreprise qui avait fabriqué le bateau avait publié une photo du président Pompidou avec la légende : Le président utilise le bateau machin. Evidemment ça fait de la publicité. Vous ne pouvez pas utiliser l'image du président de la République pour vendre des bateaux. Oui, bon.

Ou vous avez la fameuse image du jeu de cartes de Giscard d'Estaing où quelqu'un avait pris l'image de Giscard d'Estaing pour faire un jeu de cartes humoristique. Là aussi, vous détournez. Mais si vous utilisez l'image du président sans la dénigrer, sans en faire un usage commercial, ne rien à dire !

AC : Qu'est-ce que c'est la définition de « dénigration [sic] » ?

BE : Dénigrement.

AC : Dénigrement.

BE : Avilir...avilir l'image. Dire du mal. Mais c'est l'avilissement c'est-à-dire dégrader l'image, vous voyez ? Le dénigrement c'est prendre une image comme le support d'une critique qui dévalorise, qui dévalorise une personne. Vous avez par exemple une affaire assez connue où quelqu'un avait inventé un jeu vidéo. Dans ce jeu vidéo, Le Pen apparaissait. Vous savez qui est Le Pen ? C'est l'extrême droite française, le Front National. Le Pen apparaissait, il apparaissait comme un tueur. Dans un jeu vidéo, « Killer ». C'est du dénigrement. Ou vous avez eu par exemple une affaire où on voyait une photo du cercueil du président Pompidou et les croque-morts qui portaient le cercueil on leur avait mis un brassard « SS », c'est-à-dire nazi. Là, vous dénigrez la figure du président. Comme vous voyez, c'est ça le dénigrement. C'est-à-dire attaquer, avilir, dégrader, et cetera. Voilà la définition du dénigrement. Vous voyez ce que je veux dire ?

BE : Si vous faites par exemple une photo d'Obama en le montrant sous un aspect raciste, anti noir, vous dénigrez. Voilà ! Alors, c'est très subtil parce qu'en même temps vous avez ce qu'on appelle le droit à la caricature, donc il faut toujours faire une sorte de balance. J'ai le droit de caricaturer, c'est-à-dire de rire mais le rire ne doit pas entrainer l'avilissement de l'image. On peut rire de quelqu'un sans qu'il soit dénigré. Vous avez les caricatures de Bush, des centaines et des centaines, mais c'est de la caricature et ce n'est pas une attaque personnelle, et cetera. Mais bon, c'est des catégories subtiles.

AC : Parce que je pense que la comédie et la satire sont des choses très spécifiques de culture. Et une personne d'une autre culture ne peut entendre les subtilités.

BE : Mais ce ne sont pas les mêmes choses qui font rire les peuples. Ça, c'est sûr. Ce qui fera rire un Français, un Américain ne trouvera pas ça amusant ou ce qui fera rire un Anglais un Français dira oui c'est pas drôle, oui bon, d'accord oui, oui c'est sûr, je suis d'accord. Mais si vous voulez la caricature ou la satire, c'est toujours appréhender selon des valeurs culturelles nationales. Ça, c'est normal. Ce qui fait rire un Chinois, ça ne fait pas rire un Français, il ne comprendra pas parce qu'il y a quand même… il y a un contexte culturel, un contexte historique. Si vous avez une caricature chinoise qui fait appel à Confucius, franchement, je crois qu'un Français ne comprendra pas. Mais oui, bon, d'accord ! Si vous avez une caricature française qui fait appel à Louis XIV, pour un Chinois, qu'est-ce que ça veut dire ? Comme vous avez dit, ça, c'est normal. Toute une culture nationale se retrouve dans la caricature. C'est normal.

AC : Et pour les politiciens, quelle est la différence entre une attaque personnelle et une attaque politique ?

BE : Si. Ça aussi, c'est un peu subtil. Bon, vous pouvez dire que l'attaque personnelle c'est une attaque qui vise un homme, en tant qu'individu. Une attaque politique, c'est une attaque qui vise une fonction ou un acte politique. Donc c'est pas l'homme que vous avez attaqué, c'est les décisions politiques qui sont prises en tant que président, ministre, député, sénateur, maire, ou tout ce que vous voulez. Donc vous attaquez la prise de position institutionnelle et vous n'attaquez pas une prise de position personnelle, individuelle. Donc, c'est ça, la différence, c'est la différence classique entre la personne publique et la personne privée. « *Privacy* »…donc, c'est ça en droit français, la grande distinction : l'homme public et l'homme privé. Seulement, surtout avec des gens comme Sarkozy—c'est lui-même qui fait le mélange. Alors, puisqu'il mélange sa personne publique et sa personne privée. Il fait de son mariage une affaire publique, par exemple. Alors que le mariage c'est une affaire privée. On est donc pris dans cette espèce de contradiction, puisque vous avez un homme public qui fait rentrer sa vie privée dans le public. Donc parler de sa vie publique c'est aussi parler de sa vie privée. Mais c'est lui qui fait rentrer. Mais ça, c'est l'évolution politique contemporaine. De plus en plus, mais c'est comme ça, oui. De plus en plus, la politique se privatise et la vie privée se politise.

AC : Et on peut voir ce métissage…

BE : Métissage, oui.

AC : …de représentation…

BE : …mélange…

AC : …mélange de représentation publique et privé dans le portrait officiel [du président] parce que le photographe [Philippe Warrin][6] normalement fait des images des célébrités et pour les [journaux people], et Sarkozy a invité ce photographe à faire l'image officielle.

BE : Oui, enfin, si vous voulez, le plus classique avec Sarkozy, bon mais Sarkozy, oui, il est un peu particulier. Bon, il fait de son divorce et de son mariage une affaire publique. Alors, après il peut pas vous reprocher sa vie privée puisqu'il est lui-même une affaire publique. Au moins, Mitterrand, il avait une fille adultérine, il n'en a jamais parlé durant tout son mandat. Mazarine, elle est une fille qui…bon… les milieux intéressés le savaient mais pas le grand public, mais il n'en faisait pas une affaire publique. Donc, aujourd'hui comme la politique, comme la personne se mélange avec la fonction et la fonction avec la personne, c'est une distinction qui est valable en tant que telle, mais en même temps, qui devient de plus en plus difficile.

AC : Est-ce que …j'ai réfléchi à la question de comment les artistes peuvent participer dans la situation politique actuelle, et j'ai vu durant les années de George [W.] Bush à la…au début des années 2000, plusieurs artistes n'aiment pas parler de la politique comme un sujet de l'art et je pense que les dernières années, beaucoup d'artistes comprennent que c'est important de dire quelque chose à propos de la situation de l'art…

BE : Mais l'art…moi je sais pas très bien quoi dire là-dessus, si vous voulez, ça dépend de la manière dont un artiste conçoit son art, quelle fonction il veut donner. S'il veut donner à son art une fonction critique, une fonction d'information, là, c'est à chacun et à chaque artiste de déterminer lui-même. La seule chose qui me semble importante c'est que quand un artiste, si un artiste vient à critiquer une politique comme la politique de Bush ou de Sarkozy, il faudrait qu'il le fasse en artiste, qu'il le fasse en politique ou journaliste. Bah oui, mais bon. La aussi, il ne faut pas confondre les fonctions. Si vous faites un reportage sur Sarkozy, est-ce que vous êtes un artiste ou un journaliste ou un paparazzi…je ne sais pas, moi. Donc, là, il

y a pour moi un vrai problème, un vrai problème ou alors c'est un artiste officiel. Là bon, l'art est destiné à faire l'apologie, d'accord, encore on en revient au totalitarisme. Mais vous dîtes, « Moi, en tant qu'artiste, je peux pouvoir parler de Sarkozy. » Je vous dirai : « Oui, très bien. Et qu'est-ce que ça veut dire, en tant qu'artiste ? » C'est la question que je poserai tout de suite. Ça veut dire « en tant qu'artiste ». Qu'est-ce que vous apportez de différent quand vous dites moi « en tant qu'artiste » ? Vous apportez de différent par rapport à un journaliste ?

AC : Pour moi, dans ma pratique, c'est important de confondre ces fonctions.

BE : Je ne sais pas, moi. C'est vous, c'est vous l'artiste, c'est pas moi. Moi, si vous voulez, je peux trouver aussi des différences. Je peux parler de Sarkozy comme juriste, je peux parler de Sarkozy comme philosophe, je peux parler de Sarkozy comme romancier, mais ça ne serait pas la même chose à chaque fois. Quand je change de fonction, je change de fonction. Sinon, tout se mélange. On ne sait plus où on est. Tout se mélange un peu comme la personne privée et la personne publique. Vous comprenez ? Donc, quand vous dites « moi, en tant qu'artiste, je voudrais parler de Sarkozy », moi la première question qui me vient aux lèvres c'est : qu'est-ce que ça veut dire pour vous « en tant qu'artiste » ? Je ne sais pas.

AC : Pour moi, je pense que ce projet n'est pas vraiment sur Sarkozy et ses idées. C'est…je pense que à ce moment, c'est plus une question de « J'utilise l'image pour entendre mieux comment…qu'est-ce que c'est le contexte de la ville de Nantes en face de… »

BE : Le contexte de quoi ?

AC : De la ville de Nantes.

BE : La ville de Nantes ?

AC : Oui, et cet espace de la salle d'exposition. Et est-ce que c'est…

BE : Je comprends, mais, qu'est-ce que vient faire l'artiste là-dedans ? Pourquoi un journaliste pourrait se poser la même question ? Où est l'artiste ? Où est la spécificité de l'artiste ? C'est ça que je ne comprends pas. Pourquoi vous

dites « en tant qu'artiste » ?

AC : Mais, qu'est-ce que vous…

BE : Mais, je ne sais pas ! Je ne sais pas moi, mais je suppose que vous, dans votre tête, quand vous dites « en tant qu'artiste » vous avez quelque chose de particulier parce que vous ne me dites pas « en tant que journaliste », « en tant qu'historienne », « en tant que politique ». Dites « en tant qu'artiste ». Donc, lorsque vous me dites « en tant qu'artiste », qu'est-ce que vous avez dans l'esprit ? Je ne sais pas.

AC : Pour moi, l'art est plus un processus de recherche et cela semble pour moi, c'est un processus qui a des similarités avec le processus d'un journaliste et je…

BE : Oui, oui, mais là, vous me parlez des similarités mais parlez-moi des différences.

AC : Mais la différence pour le journaliste c'est que la fonction c'est plus d'exprimer, ou de trouver les vérités pour parler avec le public.

BE : Non, non, parce qu'un journaliste peut très bien se contenter de montrer, regardez ce que je vois, et voilà et puis après, vous en pensez ce que vous voulez. Je vous informe, voilà. Non, c'est beaucoup plus complexe. Donc je ne vois pas très bien ce que vous avez dans l'esprit quand vous dites « en tant qu'artiste ». Je ne vois pas très bien, vous non plus, il me semble. Il me semble. Non ? Si vous voulez, ne vous servez pas du mot « artiste » comme d'un alibi, parce que c'est un mot. Il faut montrer ce que, en tant qu'artiste, vous faites de différent. C'est tout. Et qu'est-ce que c'est pour vous le regard artistique sur Sarkozy ou qu'est-ce que vous voulez, c'est égal, mais sinon, c'est des mots ça « en tant qu'artiste ». Donc, moi quand même je réfléchirai à votre place au contenu, du contenu que vous donnez, lorsque vous dites « en tant qu'artiste ». Qu'est-ce que vous mettez dedans ? Là, je vois pas.

AC : Et j'ai lu votre livre « La propriété littéraire et artistique » et j'ai lu la section sur l'œuvre d'art qui émane de l'esprit de l'artiste. Et c'est possible de voir ce processus dans la peinture et les choses plus plastiques mais pour l'art conceptuel, c'est quelque chose de plus difficile d'identifier

parce que…je pense beaucoup à un professeur d'art à Los Angeles avec qui j'ai beaucoup travaillé qui s'appelle Michael Asher. Et c'est un artiste très conceptuel. Il travaille avec le processus de la critique institutionnelle et il ne fait pas des choses originales avec ses mains, pas de sculpture, pas de peinture, pas d'images. Il utilise les structures et les matériaux des institutions pour donner une réflexion différente ou plus complexe pour comprendre mieux la structure invisible des institutions et je pense que…

BE : Pourquoi il appelle ça de « l'art » ?

AC : Hm ?

BE : Pourquoi il appelle ça de « l'art » ?

AC : Pourquoi…il appelle ça de l'art ?

BE : De l'art. Pourquoi ?

AC : Pour moi, l'art est quelque chose ouvert à un processus pas vraiment « artistique ». L'art peut être un processus de recherche, l'art peut être scientifique…peut être philosophique.

BE : Pourquoi on appelle ça de l'art ?

AC : Parfois, je ne sais pas si je suis une artiste.

BE : C'est-ce que je sens. Pourquoi de l'art ? A quoi ça sert de dire de l'art ?

AC : Pourquoi pas ?

BE : Si, parce que quand vous dites que c'est de l'art, vous vous mettez dans, comment dirais-je, toute une histoire de l'art, dans toute une histoire des formes, précisément dans toute une histoire de la peinture, de la sculpture, de l'architecture, etcetera, etcetera. Donc vous vous situez dans un processus millénaire. Si vous vous situez dans un processus, on va vous demander inévitablement quelle est votre affiliation, etcetera. Donc, pour quoi appeler ça de l'art ? Pourquoi ? Alors, on essaye de s'en sortir, en disant non, c'est de l'art conceptuel. C'est de l'art moderne. C'est de l'art contemporain… Oui, d'accord.

AC : Mais l'art conceptuel a une histoire aussi dans l'histoire de l'art. Et aussi, comme vous avez dit sur la fonction d'art, je pense à l'art de la Renaissance et la fonction politique de la peinture et de la sculpture pour la famille Médicis aussi. Et c'est une question de forme et de fonction.

BE : Non, mais que vous me disiez, que l'art a changé de fonction, je suis tout à fait d'accord mais comme vous me dites l'art a changé de fonction, vous continuez à employer le concept d'art. Alors, qu'est qu'il y a aujourd'hui quand vous regardez Duchamp, les Readymade de Duchamp. Bon, l'art a changé de fonction, d'accord. La question c'est : « Qu'est-ce qui permet de dire ce qu'est de l'art ? ». Et Duchamp répondra, c'est de l'art parce que moi je dis que c'est de l'art. Bon, d'accord. Moi, je dis que ce n'est pas de l'art.

AC : Ah, d'accord. Donc vous n'êtes pas d'accord avec Duchamp.

BE : C'est pas je suis pas d'accord avec Duchamp. C'est que je trouve qu'on a mal compris Duchamp. Parce que Duchamp, à mon avis, c'est un génie mais c'est pas un génie artistique.

AC : C'est un génie de quoi ?

BE : Un génie de la critique. Je pense. C'est un génie de la démystification, ce n'est pas un génie artistique. Quand je regarde un tableau de Bacon, je n'ai aucun doute. Quand je regarde Duchamp, non, quand je vois l'urinoir de Duchamp, non, je me dis, c'est un surréaliste, c'est extraordinaire il a tout démystifié, très bien. C'est un coup de génie conceptuel, ce n'est pas du génie artistique… C'est ma position, voyez ce que je veux dire ?

AC : Et parce que je pense que son génie de démystification, c'est très artistique. C'est plus…

BE : Je ne dirais pas que c'est artistique. Il démystifie l'artistique lui-même, ce n'est pas la même chose. Il a une position critique.

AC : Et il révèle la manière de comment la société crée l'aura…

BE : Absolument l'aura artistique. C'est un démystificateur. Pour moi, ce n'est pas un artiste. Pour moi, c'est un génie de la démystification, ce n'est pas un génie artistique, Duchamp. Ce n'est pas la même chose, à mes yeux.

AC : Mais pour vous, qu'est-ce que c'est le génie artistique ?

BE : Pour moi, fondamentalement c'est des inventions des formes. L'invention de forme.

AC : Des formes plastiques ?

BE : Plastiques, olfactives, musicales…formes…la forme littéraire. Pour moi, un artiste c'est celui qui invente de nouvelles formes, que ce soit des formes verbales, des formes musicales, des formes olfactives, des formes plastiques…les inventions de formes. Quand vous n'êtes pas dans l'invention de la forme, on est ailleurs. Ça veut pas dire on peut être aussi génial mais je n'appellerai pas ça un artiste. Comme je vous l'ai dit, je trouve que Duchamp est quelque part un vrai génie mais pas un génie artistique.

AC : Et la critique n'est pas une forme aussi ?

BE : Artistique ? Alors, je vous poserai la question : Qu'est-ce qui n'est pas artistique ?

AC : Parce que, pour moi, la critique est…

BE : Et parler de critique dans l'art, pas ça que je veux dire. Mais qu'est-ce qui n'est pas artistique alors pour vous ?

AC : Qu'est-ce qui n'est pas artistique ? Je pense que les choses qui ne sont pas artistiques sont les choses qui n'interprètent pas la réalité.

BE : Écoutez, je dessine une forme de voiture, je suis un artiste. Je dessine une forme de frigidaire, je suis un artiste, un designer est un artiste. Je dessine une robe, je suis un artiste. Je mets, je prends un cube en plexiglas, je mets dedans le code pénal, j'ai écrit « bonheur », je suis un artiste, qu'est-ce que vous voulez que je vous dise. Si tous les gestes d'un homme aujourd'hui sont artistiques, tout est artistique. Moi, je veux bien. La vie même est artistique, c'est *« body art »*. Moi, considère moi, mon corps est une œuvre d'art, on peut tout dire. Il y a plus des limites, vous voyez ?

AC : Une limite est le contexte où le public voit les choses.

BE : C'est quoi « le public » ?

AC : Ou bien le public qui veut voir…

BE : Vous vous rendez compte ! Mais bon, moi je vous donne ma position personnelle, ça vaut pour moi, je ne prétends pas donner des vérités éternelles, je ne sais pas. Tout ce que je peux, tout ce que je constate à l'heure actuelle, c'est qu'on va de plus en plus vers une esthétique démocratique, c'est à dire tout le monde est artiste. Tout le monde a le droit d'être artiste, bon.

AC : Et j'ai ce sentiment quand je vois le site web de YouTube et tout le monde fait de la vidéo.

BE : Voilà ! Tout le monde est artiste. Je suis en train d'écrire un livre qui s'appelle « L'esthétique des droits de l'homme », *The Aesthetic of Human Rights*. Tout le monde est artiste. Je vais sur Internet, j'écris trois lignes, je suis un artiste. Je raconte ma vie, je suis un artiste. Tout ce que je fais c'est d'un artiste. Ok, bon, très bien. Bon, il n'y a plus d'art, ça veut plus rien dire.

AC : Si tout le monde est artiste, est-ce que l'art n'existe plus ?

BE : C'est ce que je vous dis. Exactement ce que je suis en train de vous dire. Si tout le monde est artiste, l'art n'existe plus. On a tué l'art.

AC : Et ce n'est pas une bonne chose pour vous ? Si l'art…

BE : Pour moi ? Oh…je ne porte pas de jugement. Je regarde, je ne dis pas c'est bien, c'est mal, ça m'est égal. Je regarde, j'essaye de comprendre ce qui se passe. J'essaye de comprendre pourquoi ça se passe comme ça. Je constate une sorte de mutation. Où la fonction de l'art, comme tout le monde est artiste, comme tout le monde est propriétaire, comme tout le monde est consommateur, voilà. C'est comme ça que je vois les choses. Si vous voulez une espèce d'invasion de l'égalitarisme, d'invasion de la propriété, du marché, voilà tout ça devient homogène. Je ne suis pas en train de dire c'est bien ou c'est mal, je regarde, c'est tout. Si vous voulez, on pourrait refaire l'article 1 de la Déclaration des droits de l'homme : Tous les hommes naissent et demeurent libres et égaux *et artistes* en droit. Bon ! Ça m'est égal. Mais ça ne veut plus rien dire et là, on retombe dans d'autres problèmes, l'art est partout ou pas. C'est comme ça.

AC : Et quelque fois, je ne sais pas si je suis une artiste ou non.

BE : Ce n'est pas à moi à le dire ! Moi, ce n'est pas à moi à le dire.

AC : C'est à moi de le dire.

BE : Je comprends parce que vous vivez dans un milieu, comment dire, très déstructurant à cet égard.

AC : La situation ici en France ou en général ?

BE : Non, en Occident. Très déstructurant. On perd tous les repères, ça je comprends à votre âge, je comprends, vous êtes née là-dedans. Vous ne savez plus très bien, oui, je comprends très bien. Mais bon, regardez les grands œuvres chinoises, vous n'avez aucun doute. Oui, je suis désolé. Je suis désolé. Mais je comprends que tout ça commence notamment aux États Unis avec Warhol tout ça, bon, on ne sait plus. Il reprend une photo, oui bon, d'accord. Rodchenko, bon. Quelle est la différence entre une boite de conserve et Warhol ? On ne sait plus quoi ! Qu'est-ce que vous voulez que je vous dise ? Et si vous avait été élevée là-dedans, vous ne savez même plus ce que c'est.

AC : Est-ce que vous croyez qu'il existait des grandes œuvres d'art conceptuel ?

BE : Brancusi. Mais c'est un vrai sculpteur. Bah oui, je suis désolé, Brancusi ! J'aime beaucoup Brancusi. Vous savez quand je vois les expositions de Cy Twombly…il se fout un peu du monde.

AC : Et…qu'est-ce que vous avez écrit dans cet article sur le président [Sarkozy] ?

BE : C'est la poupée vaudou.

AC : Oui.

BE : C'est la poupée vaudou. Vous savez, ils en parlent dans votre classeur, le document. Je me suis un peu amusé à montrer qu'en réalité, il faudrait que le droit comprenne l'humour.

AC : Et la Cour a jugé que les personnes ont le droit d'humour ?

BE : A l'humour. Oh, bien sûr, forcément, et on avait plus le droit de rire.

AC : Est-ce que c'est une loi qui protège le droit d'humour ?

BE : L'humour, absolument.

AC : Dans la Constitution ?

BE : Non, dans le code de la propriété intellectuelle. Et puis ça fait partie globalement de la liberté d'expression. Dans la liberté d'expression, on a le droit de rire. Quand même, heureusement. Vous vous rendez compte.

AC : Est-ce que c'est un droit d'ironie aussi ?

BE : C'est pareil : humour, ironie, moqueries. Mais en fait, il y a des règles. Des règles. Mais vous verrez dans l'article, il y a des règles. Je vais vous donner un autre article sur le droit et l'art contemporain s'il vous intéresse. Et, vous comprendrez peut-être que le droit est un observatoire très intéressant, un observatoire, un projecteur, très intéressant pour comprendre les phénomènes sociaux. C'est un observatoire extraordinaire le droit parce qu'il s'empare de tous les phénomènes sociaux et il est bien obligé de donner une solution.

AC : Et au début de votre livre sur la propriété artistique et littéraire, vous avez écrit qu'un juriste ne peut pas juger de la qualité d'une œuvre quand il est dans un processus légal. Mais…

BE : Ah, bah oui. Il ne doit pas porter un jugement esthétique… malheureusement. Si, imaginez un tribunal dire ça c'est beau, ça c'est moche, où est ce qu'on irait ! Oh non, non, il ne doit pas se prononcer sur le mérite esthétique d'une œuvre, surtout. Le droit ne porte pas de jugement esthétique, il ne porte pas de jugement esthétique, il ne porte pas de jugement sur la vérité d'une histoire, il ne porte pas de jugement sur la vérité scientifique, il ne porte pas de jugement sur la vérité esthétique. C'est normal. Oui, il est là pour…

AC : Mais si Marcel Duchamp était dans un processus de droit, est-ce que le juriste peut dire que ce n'est pas une œuvre d'art.

BE : La question s'est posée. Et les tribunaux ont dit que Duchamp avait fait une exposition comme si c'étaient des œuvres d'art. Comme si.

AC : Comme si…je ne comprends pas.

BE : Vous ne comprenez pas « comme si » ?

AC : Oh, *as if*. Ok, « comme si », je comprends.

BE : Comme si. Il les présente comme des œuvres d'art. C'est tout.

AC : Donc, c'est la manière de présentation qui…

BE : Qui en fait une œuvre d'art. C'est les conditions muséologiques qui en font une œuvre d'art.

AC : Et les juristes ont accepté ?

BE : C'est le juriste qui dit ça. C'est le tribunal qui dit ça. Il y a des procès très intéressants, sur Duchamp, sur l'urinoir « Fontaine » de Duchamp. Très intéressant. Je ne sais pas si c'est une œuvre d'art, mais bon, c'est présenté comme une œuvre d'art, donc… Non, mais actuellement devant les tribunaux français, la question de l'art contemporain commence à arriver. Et c'est très ambigu. Ils ne savent pas très bien, si vous voulez, parce qu'on leur demande de passer d'une conception humaniste de l'auteur il y a une conception « conceptuelle » entre guillemets et le passage pour le juriste n'est pas évident. Donc, toutes les catégories qui jusqu'à présent lui faisaient reconnaître, lui faisaient dire oui, bon, ça c'est un œuvre d'art, elle est originale, elle est protégeable—toutes ces catégories qu'il mettait en jeu, ne valent plus pour l'art conceptuel ! Donc il ne sait pas très bien avec quels instruments il va juger, il cherche en ce moment. En ce moment, il y a des tâtonnements. Il cherche. Donc, on est à l'heure actuelle dans une recherche très tâtonnante. Ce n'est pas, c'est ça. Bon, mais ça, c'est normal comme toujours dans les mutations, toujours comme ça. Quand vous passez, comment dire d'un monde à un autre, pas évident.

AC : Et une conversation ou un dialogue peut être une œuvre d'art aussi.

BE : Je n'ai pas compris.

AC : Une conversation entre deux personnes ou un dialogue peut être une œuvre d'art aussi ?

BE : Oui, mais il y a des dialogues dans les revues juridiques, il y a des thèses qui s'opposent, il y a des discussions bien sûr, bien sûr, bon, j'ai écrit sur l'art contemporain, il y en d'autres qui écrivent on est d'accord, on n'est pas d'accord, on discute évidemment, mais faut pas confondre. Nous, dans les revues de droit, on discute en juristes, c'est pas le même type de discussion, la discussion de juriste. Ce n'est pas la discussion de critique d'art. C'est pas du tout la même chose.

AC : Mais, comme juriste, vous participez à la création du sens de l'art aussi.

BE : Oui.

AC : Et c'est une création avec les matériaux des règles et de la loi.

BE : Oui, quand je parle en juriste, je ne veux pas porter, et je ne *peux* pas porter un jugement esthétique. Je ne peux pas. Ce n'est pas mon rôle. Je ne vais pas dire « J'aime l'art contemporain, je n'aime pas l'art contemporain ». Je ne suis pas là pour ça. Donc, en juriste, j'essaye de comprendre comment les catégories juridiques qui prévalaient jusqu'à présent, c'est-à-dire, ce qui étaient mis en œuvre jusqu'à présent. Se sont construites sur une certaine conception de l'art. Bon, cette conception est en train de changer. Donc, il faudra peut-être changer d'instrument de compréhension. Je vous parlais de Brancusi, tout à l'heure, Brancusi il a eu un procès aux Etats-Unis—je ne sais pas si vous le connaissez—en 1922 ou 1923. Vous connaissez « Oiseau dans l'espace » ? Oui ? Bon. Il y a un Américain qui avait acheté, c'est arrivé à New York et là, les douaniers ont dit : « Ce n'est pas une œuvre d'art ». Donc vous payez un droit de douane. El l'acheteur américain a dit, je ne paie pas de droit de douane parce qu'on ne paye pas de droit de douane pour une œuvre d'art. Et donc, il y a eu un procès. « Qu'est-ce qu'une œuvre d'art ? ». J'ai écrit un livre sur…que j'ai appelé en français « L'adieu aux Arts ». C'est dire *Farewell to Arts*. Il y a eu un procès et la Cour des Douanes de New York a accepté que l'art abstrait soit de l'art. Donc ils ont adapté les catégories, donc voilà alors, sans arrêt le droit est obligé d'adapter ses catégories, bon alors, les catégories du droit américain sont plus souples

que les catégories du droit français. Mais si le droit français veut accepter l'art contemporain, l'art conceptuel, etcetera, l'art abstrait, il sera obligé de changer ses catégories, d'inventer de nouvelles catégories. C'est ce qui est en train de se passer, mais c'est pas facile. Donc, quand j'interviens dans les débats juridiques français, moi, je me situe en disant : « Non vous employez des catégories qui ne peuvent pas marcher avec l'art contemporain. » C'est des catégories qui marchaient avec l'art traditionnel, ça. L'art conceptuel, par exemple en droit français, ça ne peut pas fonctionner. Parce que le droit français ne protège que des formes.

AC : Donc, le droit français protège seulement…

BE : Des formes.

AC : L'art qui utilise des formes.

BE : Voilà.

AC : Et les formes sont plastiques ? Des matériaux ?

BE : Toutes les formes. Mais oui quand, par exemple, vous avez une idée, un concept, et la ce n'est pas protégeable en tant que concept. Parce que c'est pas une forme, c'est une idée, voilà.

AC : Est-ce que les actions des artistes qui émanent d'idées sont protégées ?

BE : C'est quoi une action ? Si cette action ne prend pas de forme, c'est quoi ?

AC : Mais les actions ont des formes aussi.

BE : Alors, tout devient protégeable ! Voilà. Donc on retombe encore dans le même problème qu'on a soulevé tout à l'heure ! Tout est protégeable ! Si, je fais un geste, et qu'un geste est protégeable, bon, ben tout est protégeable. Si je me mets, si vous faites une photo de moi alors que je prends une pose et je dis ma pose c'est une œuvre, bon, alors tout est une œuvre, qu'est-ce que vous voulez. Donc on est devant de vrais problèmes, mais encore une fois comme juriste, je ne porte pas de jugement. Je dis, si on ne trouve pas des catégories pour protéger l'art contemporain, tout sera protégeable ! Donc, ça ne veut plus rien dire ! Plus rien dire. Si tout est protégeable, ça veut plus rien dire.

AC : Si toute est protégeable, vous n'avez pas de profession.

BE : Bah oui. Si je fais ça *(geste)* sur un mur et je dis c'est une œuvre, bon ben voilà, bon alors. Non, ça pose de vrais problèmes. Ah c'est comme Ben, je ne sais pas si vous connaissez Ben.[7] Ben il est assis sur une chaise « Je suis une œuvre d'art ».

AC : C'est un artiste ?

BE : Bah oui, puisqu'il disait qu'il était artiste. « Je suis une œuvre d'art. » Alors…

AC : Donc, vous êtes protégé.

BE : Donc, je suis protégé, puisque je le dis.

AC : Et mais…autrement dit, est-ce que…je comprends que le président de la République est protégé spécialement dans la Constitution aussi. Et mais…j'ai vu que dans la loi des libertés de la presse…

BE : …de la Presse, [1881].

AC : Oui, les journalistes ne peuvent pas insulter ou dénigrer…

BE : Offense à chef d'Etat.

AC : Et est-ce que cette loi est actuelle ?

BE : Elle a été remise en question par la Cour européenne des Droits de l'Homme. En fait, cet article de cette loi sur l'offense à chef d'Etat. Elle est remise en question par la Cour européenne des Droits de l'Homme mais pour des raisons, bon, assez complexes.

AC : Mais, la chose qui m'intéresse concernant cette loi c'est que c'est difficile de définir ce qu'est une insulte.

BE : Une offense ?

AC : Et peut être est dans la loi…

BE : C'est porter atteinte à la fonction, porter atteinte à la fonction.

AC : À la fonction du président ?

BE : La fonction présidentielle. Si vous voulez, là, on ne regarde pas l'homme, seulement la fonction.

AC : Et dans la lettre de la ville de Nantes, le Conseil Juridique a dit que la fonction du maire de la ville est de maintenir l'ordre public. Et la personne a dit que peut-être je présente des choses qui…

BE : …qui portent atteinte à l'ordre public.

AC : Et la personne a dit ça avant de voir mon exposition et…

BE : Il vous prévient. Il vous dit qu'il pourrait l'interdire si ça portait atteinte à l'ordre public.

AC : Mais pour moi, je ne sais pas en quoi consiste l'ordre public ? C'est de ne pas parler des choses politiques ? Ou non ?

BE : Pas…si vous montrez par exemple quelqu'un en train de cracher sur Sarkozy, ça porte atteinte à l'ordre public, par exemple. Quelqu'un en train de déchirer avec un couteau, bah oui, quelqu'un en train de déchirer avec un poignard la photographie de Sarkozy, voilà ça porterait atteinte à l'ordre public. C'est comme ça.

AC : Mais lors des grèves, beaucoup des personnes montraient des…

BE : …caricatures…

AC : …caricatures et…

BE : Ça, c'est la liberté de manifester. Ça, c'est pas la même chose.

AC : Ah…je me…parce que je pense qu'ils ont des règles très différentes concernant les manifestations en France et aux États Unis.

BE : Bah oui. C'est la liberté de manifester. Bien sûr. Mais si vous aviez une manifestation comme ça, dans l'enceinte d'une mairie par exemple, ça porterait atteinte à l'ordre public, mais pas dans la rue.

AC : Et les manifs dans la rue sont protégées mais pas dans les mairies.

BE : C'est parce que la rue, c'est à tout le monde. C'est simple. Si vous allez dans un bâtiment public, bah oui, là …c'est un bâtiment public, ça appartient, c'est géré par une autorité publique. Vous ne pouvez pas insulter, etcetera. Mais dans la rue, la rue est à tout le monde. Voilà. C'est la liberté de manifester. Ce n'est pas la même chose.

AC : Mais pour moi, je veux utiliser les formes des manifestations dans mon exposition. Comme les affiches et les cartons et, donc, est-ce que vous êtes d'accord avec la lettre ou…parce que la lettre dit que la galerie est un espace municipal.

BE : Ça dépend comment vous le présentez, si vous voulez, l'art en quelque sorte, on revient a la même discussion de toute a l'heure : En quoi c'est artistique ? Là vous, si vous présentez, si vous avez filmé des manifestations, etcetera, c'est quasiment du droit à l'information. Voyez, ce n'est pas du même ordre. Là, vous vous conduisez comme un journaliste de la télévision. Où est l'art ? C'est de la télévision, ça. C'est pour ça, c'est que je vous dis depuis le début, c'est très ambigu. Parce que là, vous feriez une sorte de documentaire de télévision, d'information, c'est plus de l'art. Bon bah, on retombe dans la même ambigüité que celle que je dénonçais toute à l'heure, vous voyez ? Vous ne pourrez pas dire « Je fais de l'art ». Donc, je me protège, de par la pancarte « Ceci est de l'art ». Comme Magritte, « Ceci n'est pas une pipe ». C'est ambigu.

AC : C'est intéressant que vous avez utilisé cet exemple.

BE : De Magritte ?

AC : Oui, parce que j'ai fait une bannière de manif qui dit : « Ceci n'est pas une revendication ni un [dénigrement] ».

BE : Vous voyez, vous voyez.

AC : C'est un geste de l'histoire de l'art.

BE : Et bah, vous voyez.

AC : Et pour moi, l'art est un jeu avec cette ambigüité…

BE : Ambivalence ?

AC : …des catégories.

BE : Oui, seulement quand vous jouez avec l'ambigüité des catégories artistiques, vous allez jouer aussi avec l'ambigüité des catégories juridiques. Ah bah oui, c'est ça. Vous voyez. Faut pas vous plaindre. Vous jouez sur deux tableaux dans votre travail et le droit choisira aussi sur deux tableaux. Bon. Donc, c'est vous qui provoquez en quelque sorte. Donc vous prenez le risque.

AC : Et je ne sais pas si les provocations sont protégées ou non face à la loi.

BE : Ce sera une provocation. Le droit pourra la prendre. Non comme une provocation artistique mais comme une provocation politique. C'est ça que ça veut dire. Vous ne pouvez pas à chaque fois vous cacher derrière la protection de l'art. C'est tout. Donc non « Je fais de l'art ». Non. Donc vous retrouvez l'ambigüité de l'art contemporain qui se confronte au droit. Le droit, il prendra ce qu'il voudra. Vous comprenez mieux ?

AC : C'est pour cette raison que je suis venue pour parler avec vous. Et je ne suis pas une citoyenne française.

BE : Vous n'êtes pas…

AC : …une citoyenne française.

BE : une citoyenne…

AC : Et je ne sais pas si j'ai le droit ou non de critiquer.

BE : Si, mais vous avez le droit de critiquer mais pas dans un espace public. Si vous voulez louer une salle où vous faites ce que vous voulez. Bien sûr. Mais pas dans l'espace public.

AC : Pour revenir au début de notre conversation, vous avez dit que c'est impossible de parler des choses quotidiennes de manière neutre, mais…

BE : Ah mais non, si vous avez filmé une manifestation avec des caricatures de Sarkozy, et cetera. Si vous voulez, pour moi, alors sauf si vous faites des montages de je ne sais pas moi. Mais si c'est le reportage, c'est sous la forme d'un simple reportage, c'est pour moi c'est de l'information, c'est

pas de l'art. Comme la télévision, quoi. Alors, si maintenant vous faites un montage particulier, il faut voir. Je ne sais pas. Mais tout dépendra, à mon avis, du montage.

AC : Vous avez aussi écrit que la forme est une organisation des signes qui crée un sens et je suis totalement d'accord avec cette idée. Et j'aime à croire que c'est ce que je fais.

BE : Oui, mais c'est ce que je vous disais. Si vous faites un montage en réalité, vous faites une organisation. Si vous ne faites pas de montage, et si vous vous contentez de montrer, il n'y a aucune organisation.

AC : Je ne comprends pas.

BE : Si vous filmez une manifestation comme elle est. Vous ne faites rien, vous filmez. Si vous faites un montage particulier, bon alors là, il peut y avoir une réorganisation.

AC : Et j'ai une autre question. Acceptez-vous que j'utilise cette interview dans l'espace de l'exposition ?

BE : Ça ne me dérange pas.

AC : Donc, vous me permettez.

BE : Oui, oui. Ça ne me dérange pas. Ce que je dis, je le pense. Je n'ai rien à cacher.

NOTES

1. La Documentation française est principalement connue pour sa publication de rapports et d'études sur le gouvernement français. C'est également une institution publique qui imprime le portrait officiel du président de la République française. On peut acheter le portrait sur son site Internet (ladocumentationfrancaise.fr) dans différents formats dont le format carte postale (10.5 x 14.5 cm) et poster (24 x 30 cm et 50 x 65 cm).

2. Jean-Marc Ayrault est le maire de Nantes et le président du groupe socialiste à l'Assemblée nationale.

3. André Malraux était un aventurier, écrivain et homme politique français. Il fut ministre de l'Information sous la présidence de Charles De Gaulle, (1945-1946), ministre d'Etat (1958-1959), et ministre de la Culture (1959-1969).

4. Le Conseil supérieur de l'audiovisuel (CSA) est une institution indépendante, fondée en 1989 par le président de la République, qui sert d'autorité de régulation et cherche à promouvoir la liberté des moyens audiovisuels en France. Le président Sarkozy a été accusé d'avoir étendu le pouvoir de l'Etat sur les médias à travers des projets de loi, dont un qui permettrait au gouvernement, plutôt qu'au CSA, de nommer le patron de France Télévisions.

5. Voir page 56 pour le texte de la lettre.

6. Philippe Warrin, de l'agence Sipa, est l'auteur du portrait officiel de Nicolas Sarkozy en 2007. Comme l'a rapporté le journal *Capital*, "L'auteur du cliché officiel du président de la République, le photographe Philippe Warrin, a légué tous ses droits à une association dédiée à la lutte contre la mucoviscidose. Il entend ainsi rendre hommage à Grégory Lemarchal, l'ex-lauréat de la Star Academy récemment décédé des suites de cette maladie, avec qui il entretenait des liens d'amitié. Cette contribution s'ajoutera aux quelques huit millions d'euros de promesses de dons récoltés pour la même cause depuis la mort du jeune chanteur." Ses clichés, principalement de célébrités, ont été publiés dans *Paris-Match* et autres journaux people. Warrin a rencontré Nicolas Sarkozy par le biais de sa première femme Cécilia, les photos ayant été commanditées par un magazine. On lui prête d'avoir suggéré d'inclure le drapeau de l'Union européenne dans le portrait officiel.

7. Artiste conceptuel français, Ben Vautier (plus connu sous le nom de "Ben") a pris les Readymades de Duchamp comme point de départ et a

realisé que c'est seulement la signature de l'artiste qui fait qu'une œuvre peut lui être attribuée. Il a appliqué cette théorie au pied de la lettre et a signé tout ce qui lui passait sous la main, y compris des œuvres d'autres artistes et son propre corps (voir *Body Art*). Ben est également connu pour sa contribution au mouvement Fluxus dans les années 1960, au Mail Art, et aux peintures composées uniquement de texte.

Remerciements

I wish to thank the following individuals for their generous support, feedback, and encouragement as I worked on this project from 2009 to 2011. Our conversations and collaborations inspired the dialogue contained within these pages.

Miia Alamartino, Michael Asher, Jessica Barclay-Strobel, Romain Baro, Patrick Bernier, Alain Boissiere, Nelson Bourrec Carter, Nancy Buchanan, Christiane Carlut, Christophe Cathalo, Christophe Cesbron, James Chan, Janet Chan, Jessamine Chan, Susy Chan, Sool-Sin Chan Ling, Emmanuelle Chérel, Charlotte Corroy-Urdailes, Matthieu Crimersmois, Mélanie Dautreppe-Liermann, Nina DeAngelis, Marie-Pierre Duquoc, Sam Durant, Bernard Edelman, Laurie Etourneau, Anoka Faruqee, François Fixot, Michelle Fixot, Estele Fonseca, Guillaume Fouchaux, Charles Gaines, Pierre-Jean Galdin, Nicolas Gautron, Pablo Helguera, John Hogan, Malisa Humphrey, Barbara Katzoff, David Kerlogot, Martin Kersels, Jason Kunke, Annie Lahue, Christine Laquet, Tom Lawson, Eileen Levinson, Karine Lucas, Laurent Maillaud, Aurélien Mangion, Elana Mann, Benjamin-James Marteau, Emery Martin, Olive Martin, Theresa Masangkay, Anna Mayer, Marc Mayer, Sarah Menal, Armand Morin, Sandra Mueller, Nikil Murthy, Georgia Nelson, Martina Öttl, Eric Pagán, Stéphane Pauvret, Jason Pierre, Romain Pradaut, Cécile Proust, Ishem Rouiaï, Evor Rover, Elleni Sclavenitis, Xavier Vert, Philippe Vollet, Marek Walcerz, David Weldzius, Carol A. Wells, Dee Williams, and Charlie Youle.

ISBN-13: 978-1463540340
ISBN-10: 1463540345

Translation by Audrey Chan, Michelle Fixot, and David Kerlogot
Book design & illustrations by Audrey Chan
Front cover image by Philippe Warrin
Back cover image by Audrey Chan
Printed by CreateSpace

Christophe Cesbron's exhibition review, "NOTES TOWARD AN
EXHIBITION : Audrey Chan" was originally published in *Wik*
(weekly entertainment guide of Nantes), Number 76, May 20, 2009

For more information, please visit:
http://audreychan.net/conseil-juridique-et-artistique

8700194R0

Made in the USA
Charleston, SC
06 July 2011